清香流動

品茶的遊戲

解致璋 著

無由

坐酌泠泠水，看煎瑟瑟塵。

無由持一碗，寄與愛茶人。

——唐‧白居易〈山泉煎茶有懷〉

我們舒舒服服地坐下，用清涼甘甜的山泉水來煮茶，就著爐火，緩緩忘卻煩憂的心事吧。讓我為你對上一杯好茶，沒有任何目的或者企圖，只因為你也是一位愛茶人啊。

雖然詩人當年所喝的團餅茶和煮茶的方法都與我們今天不同，但是詩人晶瑩寧靜的感懷和瀟灑的深情，悠悠穿越千年而來，打動我們的心，像晨光映照在搖曳的竹葉上，飄散出芬芳的清香。

目錄

游於藝

茶道是一種生活的藝術，我們可以在茶道裡體會孔子說的「游於藝」的境界。過一種具有創造力的生活，悠遊在自由的「遊戲」中，使我們感到深深的滿足，感受到喜悅之情，在我們內在深處覺得富有。

每個人都擁有天賦的創造性能量。我們看看孩子就會了解，所有的孩子都具有創造力，他們的柔軟和敏感，使他們充滿想像力。但是在長大成人以後，我們的心卻無可奈何的埋葬在事物的二元性中，只能看到事物的表面性，而把握不到創造的奧祕了。

靜心，是回歸內在能量源頭的道路，那裡是創造力綻放的起點。「坐禪」就是意味坐在那個源頭裡，什麼地方都不去，能量就在那裡脈動。我們必須寧靜到能夠碰觸到那個源頭，那股能量便可以昇起，蛻變為創造力。

創造者的喜悅就在創造這件事的本身。

禪的活力與美其實並不僅僅在枯寂雅淡的一面。印度詩人泰戈爾說：「生如夏花之絢爛，死如秋葉之靜美」。我們在今天重新面對自己這既古老又年輕的茶道藝術時，不用掛慮任何藝術形式的問題。只要帶著孩子般新鮮的眼睛，全然投入，真誠的做好當下每一件小事，享受心中流洩出來的美感，形式就會不斷成長、變化，美自己會漸漸成熟。

靜心泡茶

泡茶前的準備工作很多，如果我們把雜念放掉，從準備的工作開始，就靜下心來，從容的一步接著一步做，可以調和心情，感覺愉快。

首先清掃環境，把雜物收起來，然後決定茶席的方位。茶席最好設在有景色的地方，按照人數準備桌椅，留出走路的動線。如果有客人，應該把最美的視野留給客人；如果沒有，就自己享受。

細心挑選茶巾的色彩，與季節的感覺相呼應。設計茶席的空間比例，用不同的材質與色彩的變化來分隔，創造空間的層次。

把茶具擺放在適當的位置。先試一試泡茶的流程，檢查茶具是否都準備齊全了，還有沒有遺漏？再來調整茶具的空間距離，讓茶具看起來有前後、高低、疏密的節奏感。每一件茶具都應該擺在順手好用的地方，在泡茶時，感覺就會很自然、不吃力，泡茶的動作可以很舒服流暢的進行而不礙手。

準備火爐，把它放在最好用的位置。如果使用酒精爐，要記得加酒精及調整爐心的大小，水溫

是泡好茶的關鍵要素。

在茶席上插一點花，讓花木的色彩與線條融入茶席中，與茶具合為一個整體和諧的畫意。站在客人的位置這一面插花，客人才可以欣賞到茶花最美的姿態。如果自己一個人品茶，茶花則朝向自己。

在煮水前，把茶葉分裝在小茶葉罐裡。不要太早放進去，以免流失了新鮮度。

煮水的時候，安靜的等候水開，小心不要把水煮老。

在小處留意客人的需要，不著痕跡的體貼客人，是茶主人的待客之道。

泡茶的神態最好輕鬆自然，沒有多餘而瑣碎的動作。讓自己的心沉靜地融入流動的過程中，與正在做的每一件小事合而為一。泡一杯，喝一杯，再泡一杯。仔細品嚐每杯茶湯的香氣和味道，覺察所有細微的變化，順著變化調整下一杯的泡茶手法。清楚自己處理每個細節的過程，前後的影響，知道自己做了什麼，效果如何。

完全融入當下的心是機警、敏捷而有活力的，有能力處理各種情況，做出恰到好處而自然的反應。這種在經驗裡累積來的體會，都是寶貴的真知，帶給我們踏實感，使我們的內心有自信。

【集一】

品茶的環境

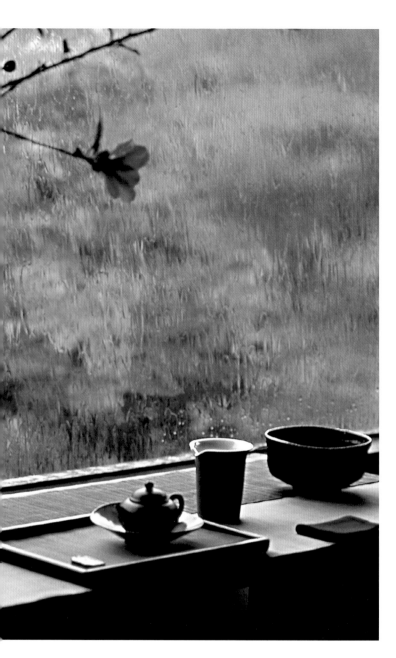

清朝書畫家鄭板橋的讀書處名為「別峰庵」，小齋三間，一庭花樹，門聯寫著：「室雅無須大，花香不在多」。清靜雅致的環境適合讀書，也適合品茶。可是這樣的環境並不多，我們可以自己來創造。

有朋友很幸福，住家靠近山邊，又善於借景，窗外的青山，經過窗子的框框望去，就是一幅畫，不論晨光夕曦、風雨晴晦，在四時變幻的景致中，都是品茶的美好時辰。

有朋友住在市中心，又在樓上，沒有綠地，可是卻慧心巧手地

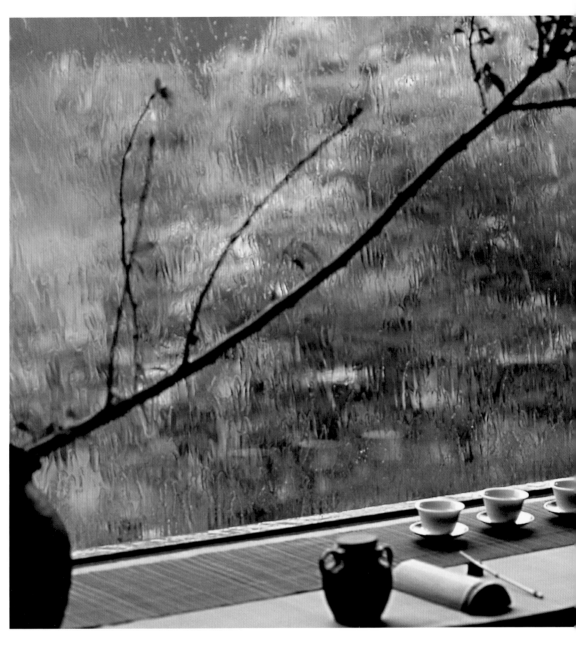

小園——

中國畫的空間意識是音樂性的，中國畫的空白在畫的整個意境上並不是真空，乃是天地靈氣往來，生命流動之處。清初畫家笪重光說：「虛實相生，無畫處皆成妙境。」

中國的園林以素壁為背景，粉

營造品茶的環境，是處理空間的藝術，沒有一定的法則。我們先要細心觀察環境的現實條件，再巧妙的運用種種審美的手法，慢慢經營出一片雅潔明淨的空間氛圍來。

在陽台種樹養花，營造出一片蔥翠的綠蔭。當陽光從落地窗灑進來時，也為室內帶來婆娑的花影、樹影，在地板上擺個矮几，几上放幾樣簡單的茶具，就為朋友與家人營造出一個溫馨的品茶環境了。

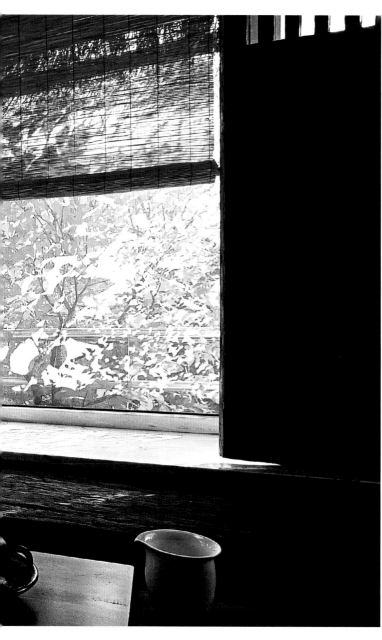

牆花影，宛若圖畫。

鄭板橋這樣描寫一個院落：「十笏茅齋，一方天井，修竹數竿，石笋數尺，其地無多，其費亦無多也。而風中雨中有聲，日中月中有影，詩中酒中有情，閑中悶中有伴，非唯我愛竹石，即竹石亦愛我也。彼千金萬金造園亭，或游宦四方，終其身不能歸享。而吾輩欲遊名山大川，又一時不得即往，何如一室小景，有情有味，歷久彌新乎！」

我們可以看到，這個小天井，給了鄭板橋這位畫家多少豐富的感受！園林美學家陳從周說：

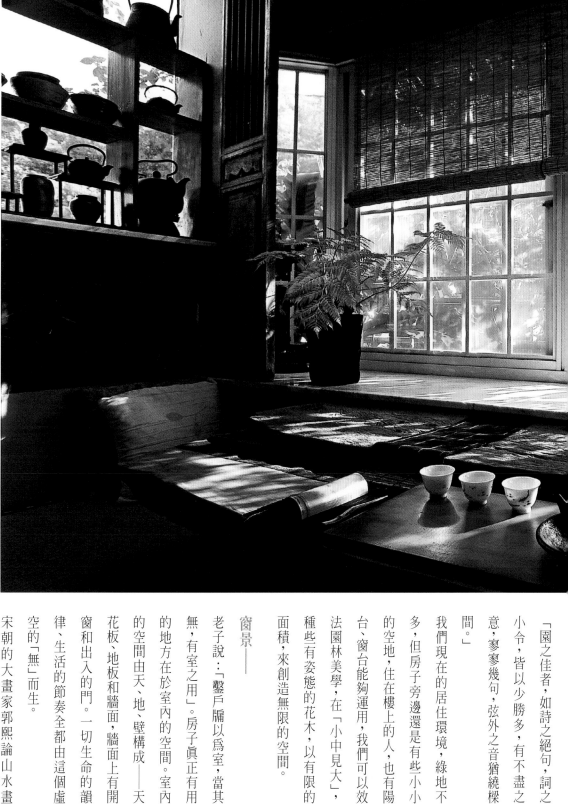

窗景——

「園之佳者，如詩之絕句，詞之小令，皆以少勝多，有不盡之意，寥寥幾句，弦外之音猶繞樑間。」

我們現在的居住環境，綠地不多，但房子旁邊還是有些小小的空地，住在樓上的人，也有陽台、窗台能夠運用，我們可以效法園林美學，在「小中見大」，種些有姿態的花木，以有限的面積，來創造無限的空間。

老子說：「鑿戶牖以為室，當其無，有室之用」。房子真正有用的地方在於室內的空間。室內的空間由天、地、壁構成——天花板、地板和牆面，牆面上有開窗和出入的門。一切生命的韻律、生活的節奏全都由這個虛空的「無」而生。

宋朝的大畫家郭熙論山水畫

說：「山水有可行者，有可望者，有可遊者，有可居者。」

美學家宗白華這樣描述園林裡的窗景：

「可行、可望、可遊、可居，這也是園林藝術的基本思想。園林中也有建築，要能夠居人，使人獲得休息。但它不只是為了居人，它還必須可遊、可行、可望。『望』最重要。一切美術都是『望』，都是『欣賞』。不但『遊』可以發生『望』的作用，就是『住』，也同樣要『望』。窗子並不單為了透空氣，也是為了能夠望出去，望到一個新的樹，都是十分珍貴的綠意，我們

境界，使我們獲得美的感受。

窗子在園林建築藝術中起著很重要的作用。有了窗子，內外就發生交流……每個窗子都等於一幅小畫（李漁所謂『尺幅窗，無心畫』）。而且同一個窗子，從不同的角度看出去，景色都不相同。這樣，畫的境界就無限地增多了。」

我們住在大城市中的人，和大自然的距離很遙遠，但是透過窗子，還是可以與它親近。如果從窗子看出去，有遠山、有公園、有行道樹，甚至只有一棵老子，我們

應該想辦法把它引進室內來。

如果望出去視野紛亂，影響美感，就用竹籬、木窗、捲簾等手法屏擋或者局部遮掩起來，這樣保留了自然光和通風，而視線所到的地方都很清爽，沒有雜物。顏色雅素的環境，任何色調的茶席都會很出色。

家具與花木——

品茶的空間設計以家具為主，花木為輔。花木帶給我們清新自然的氣息，是營造情境、表現季節感最好的素材。由於季節不同，從戶外的景致到茶席佈

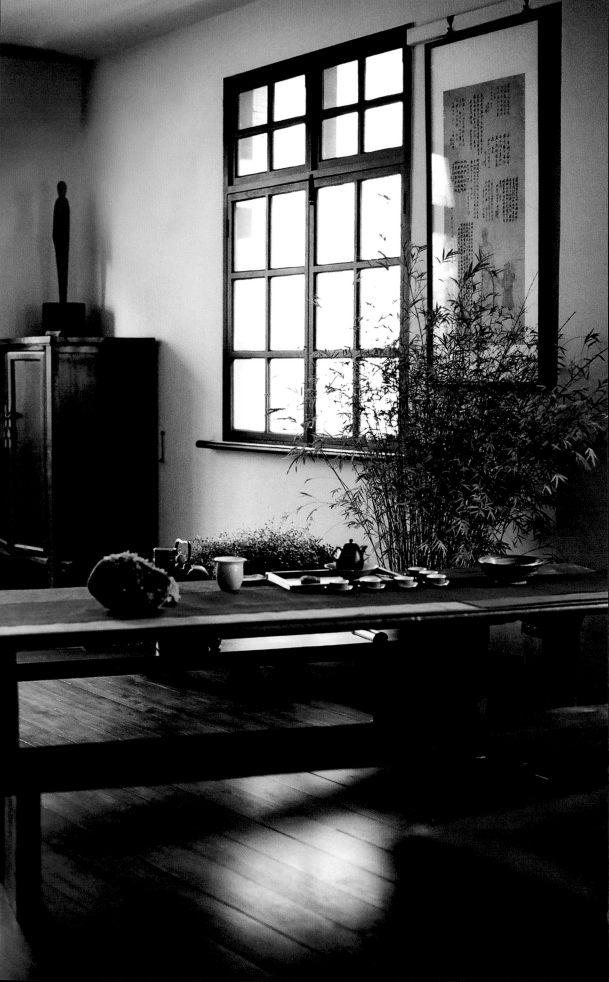

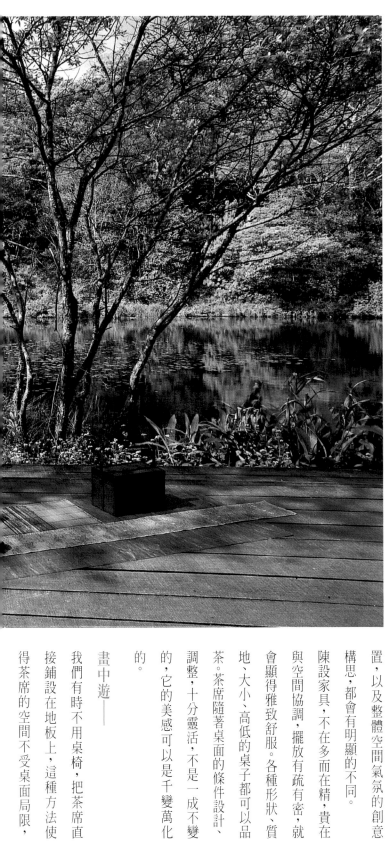

置，以及整體空間氣氛的創意構思，都會有明顯的不同。

陳設家具，不在多而在精，貴在與空間協調，擺放有疏有密，就會顯得雅致舒服。各種形狀、質地、大小、高低的桌子都可以品茶。茶席隨著桌面的條件設計、調整，十分靈活，不是一成不變的，它的美感可以是千變萬化的。

畫中遊——

我們有時不用桌椅，把茶席直接鋪設在地板上，這種方法使得茶席的空間不受桌面局限，

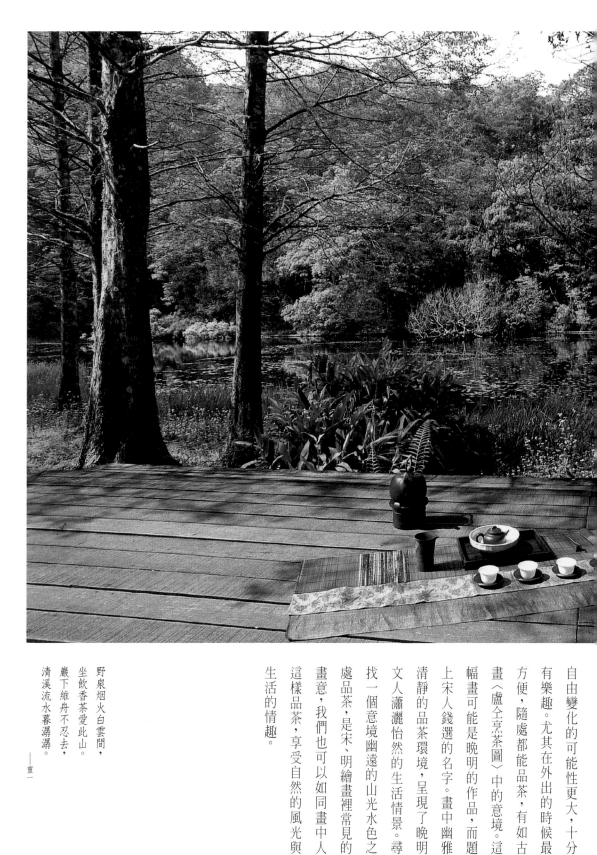

自由變化的可能性更大，十分有樂趣。尤其在外出的時候最方便，隨處都能品茶，有如古畫〈盧仝烹茶圖〉中的意境。這幅畫可能是晚明的作品，而題上宋人錢選的名字。畫中幽雅清靜的品茶環境，呈現了晚明文人瀟灑怡然的生活情景。尋找一個意境幽遠的山光水色之處品茶，是宋、明繪畫裡常見的畫意，我們也可以如同畫中人這樣品茶，享受自然的風光與生活的情趣。

野泉烟火白雲間，
坐飲香茶愛此山。
巖下維舟不忍去，
清溪流水暮潺潺。

——靈一

茶席

營造茶席的空間，就像經營一片畫意，爲品茶增加許多滋味，不只可以自得其樂，還可以引人入勝。佈置一個寧靜幽美的茶席來招待客人，可以讓客人在享用茶湯之前，先浸潤在舒服的氛圍裡，把心情從匆忙的節奏感裡沉澱下來，再細細地品嚐茶湯，就更能享受品茶的情趣。

我們待客的眞心誠意應該表達在茶湯的美味之中。當我們設計茶席的時候，不能只注重視覺的好看而忽略了茶湯的深度。茶具的選擇與搭配應該要考慮實用性，能泡出令人感動的茶湯，才是好的茶具，有生命的茶具。茶具的擺設要注意合理、順手好用的原則，使泡茶的動作能夠流暢無礙，感覺才會自然大方。

佈置茶席的時候，要考慮色彩、材質、造形的要素，把不同的茶具、茶巾、茶盤、茶花調和成一個整體的、幽美的畫意；具有和諧的層次感。培養這種能力的方法，就是要實際動手做，一邊做一邊構圖，做得多，靈感便會源源不斷的湧出來。一個具有魅力的茶席，就像一棟出色的

軒外花影移牆，
峰巒當窗，
宛然如畫，靜中生趣。
——陳從周

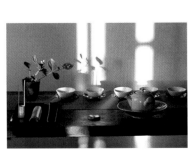
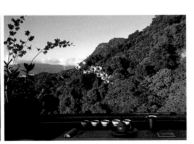

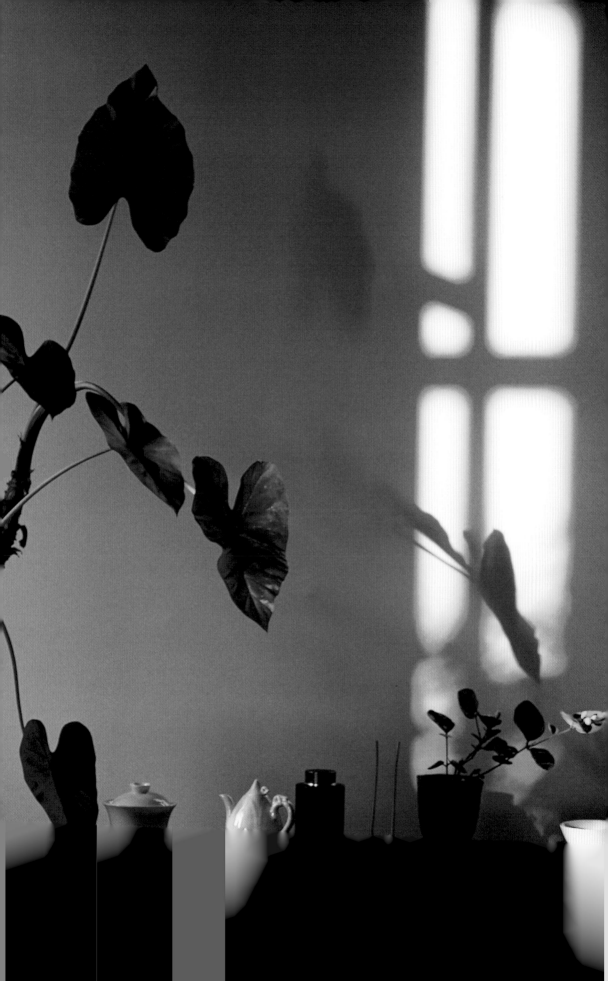

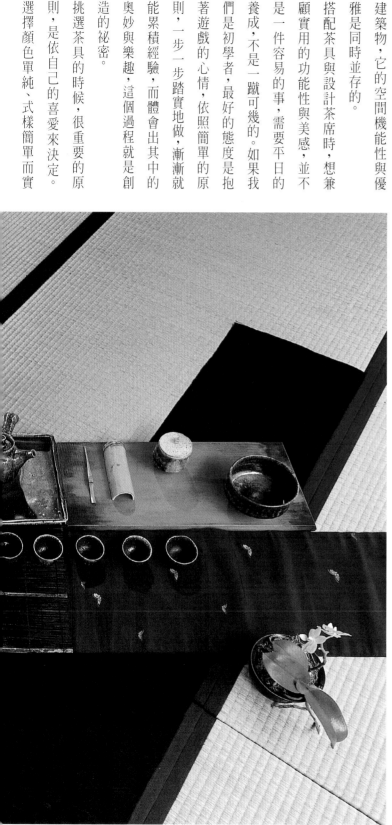

建築物，它的空間機能性與優雅是同時並存的。

搭配茶具與設計茶席時，想兼顧實用的功能性與美感，並不是一件容易的事，需要平日的養成，不是一蹴可幾的。如果我們是初學者，最好的態度是抱著遊戲的心情，依照簡單的原則，一步一步踏實地做，漸漸就能累積經驗，而體會出其中的奧妙與樂趣，這個過程就是創造的祕密。

挑選茶具的時候，很重要的原則，是依自己的喜愛來決定。

選擇顏色單純、式樣簡單而實

用的款式，不但好用，又容易搭配。只買現在需要的，不要多買，夠用就好了。要點是多看而少買，我們的眼力會隨著時間與經驗而提高，當初認為很漂亮的茶具，也許並不耐看，或者不實用，眼力得在實際體驗的過程中培養。在這個過程中，我們放掉速成的心態，踏實而輕鬆的漸進，慢慢就會發現只憑肉眼不容易察覺的地方，逐漸了解以前看不見的美感。做得越多體會也會越多，美感的經驗是無法從概念上獲得理解的。

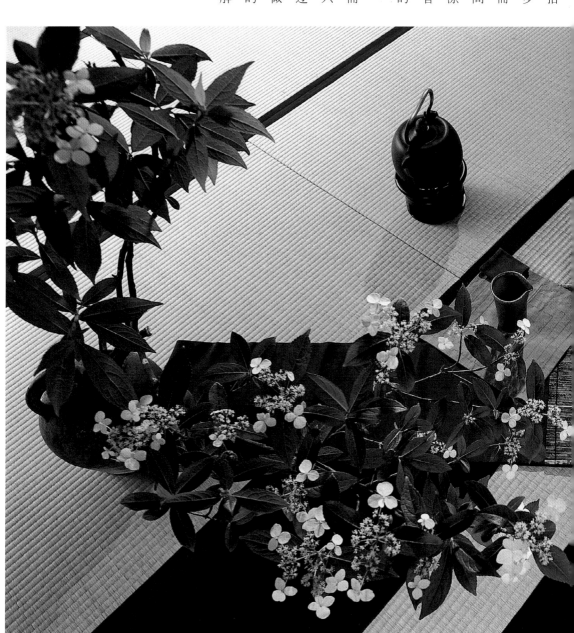

茶具的選擇與搭配

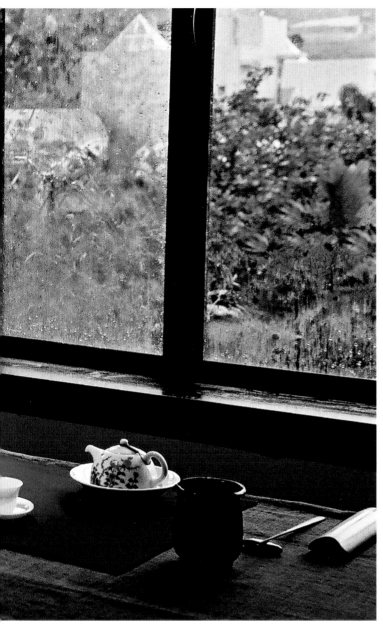

茶具的選擇與搭配實在變化多端，奧妙無窮，十分有趣。因為它所牽動的細節很多，所以沒辦法簡單地做什麼定論。

從最寬廣的層次來看，所有的茶具都有它的局限性，同時，也有它的可能性。我們常用一句似非而是的話來討論這種情況：有局限才有創造。當然，這主要是針對有功底的玩家而言，或者願意下功夫的人而言。

由於許多玩伴實事求是的精神，帶起一股探尋各種可能的朝氣，常常顛覆了我們過往的品茶經驗。有時從並不是什麼

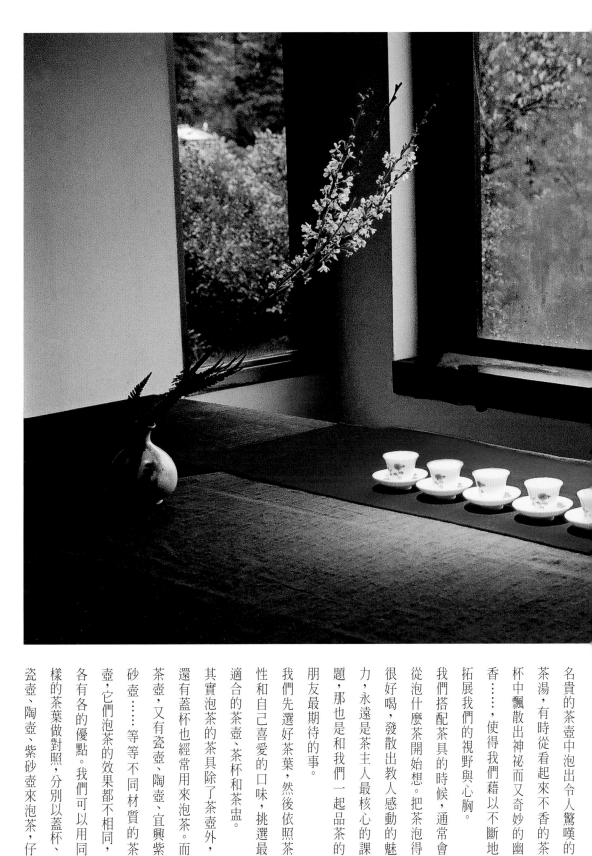

名貴的茶壺中泡出令人驚嘆的茶湯，有時從看起來不香的茶杯中飄散出神祕而又奇妙的幽香……使得我們藉以不斷地拓展我們的視野與心胸。

我們搭配茶具的時候，通常會從泡什麼茶開始想。把茶泡得很好喝，發散出教人感動的魅力，永遠是茶主人最核心的課題，那也是和我們一起品茶的朋友最期待的事。

我們先選好茶葉，然後依照茶性和自己喜愛的口味，挑選最適合的茶壺、茶杯和茶盅。

其實泡茶的茶具除了茶壺外，還有蓋杯也經常用來泡茶。而茶壺，又有瓷壺、陶壺、宜興紫砂壺……等等不同材質的茶壺，它們泡茶的效果都不相同，各有各的優點。我們可以用同樣的茶葉做對照，分別以蓋杯、瓷壺、陶壺、紫砂壺來泡茶，仔

細比較茶湯的風味後，銘記在心上，以後便可以隨著心情、季節的溫度、各種茶葉的特質，靈活地選擇不同的茶具來使用，以求達到最滿意的效果。

即使同樣是紫砂壺，或瓷壺，由於茶壺的大小、器形、胎土厚度⋯⋯等等因素的差異，每一把壺泡出來的茶湯滋味又都不一樣。如果我們試一試，用同樣的杯子品嚐，而用兩把紫砂壺泡同樣的茶葉，就可以感覺出茶湯的風味有明顯的差別。

茶杯對於茶湯的香氣和滋味的影響也是很大的，茶杯的力量

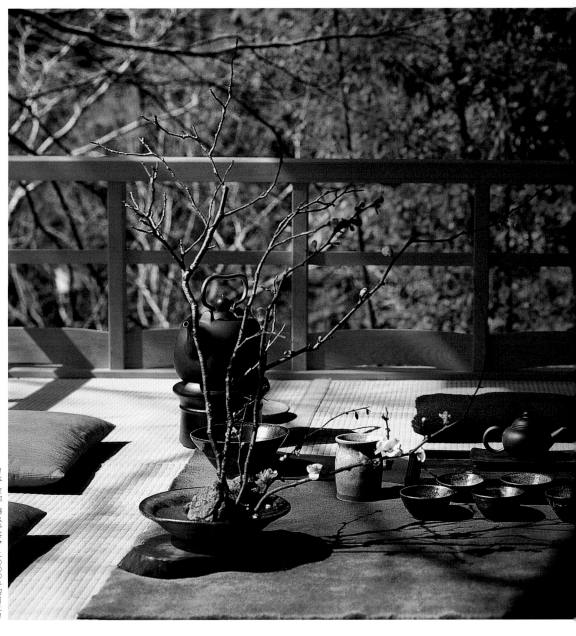

日本 京都 錦水亭茶會 二〇〇〇年四月三日

足以改變茶湯的風味。假如我
們用同一把壺，泡同樣的茶葉，
而用兩組不同的杯子來品嚐，
茶湯的風味應該就不同了。
這個法則，在換了茶盅的時候，
也是一樣的。

換句話說，茶壺、茶杯、茶盅共
同締造茶湯的風味，每一件茶
具的特質都直接影響茶湯最後
的風貌。我們在搭配茶具的時
候，多做一些對照的功夫，就可
以找到茶葉和茶具之間最和諧
的關係。不過記得，每次只能更
動一個條件，才能得到清楚的
印象，否則感覺就會模糊不清。

在搭配茶具時，還要考慮品茶
的人數多寡，茶壺所泡出來的
茶湯，和茶杯的數量、大小容量
比例要相當。

泡淡茶時，搭配大點的杯子，
喝起來比較有滿足感；泡濃茶
時，適合選用小杯品啜。

宜興紫砂壺

泡烏龍茶，一般而言，還是宜興紫砂壺最合適。

宜興，古名荊溪、陽羨，是江蘇省南邊的一個城市，位於長江三角洲的太湖西岸，數百年來以製造紫砂壺而聞名於世。

製作紫砂壺的泥料，是宜興特有的一種陶土，產於宜興南部的丘陵山區。紫砂之所以稱為「砂」，是因為這種泥料開採出來時成塊狀，大小不一，經過數月的風吹日曬自然風化後，變成砂粒狀，用這種砂粒加水拌和的泥製成的壺就叫砂壺，胎土具有特殊的粒子感，即使土

質練得很細，在細膩的外表下，仍然看得見漂亮立體的粒子。

紫砂泥土質細緻，泥坯韌度高，含鐵量大，可塑性佳，乾燥後的收縮率小，產品不容易變形，還具有不燙手的優點，適合製作精巧的茶壺。由於紫砂泥是一種不能用水直接調稀的陶土，所以不能以手拉坯或注漿法成形，必須用手捏造成壺形，宜興工藝師以泥片鑲接的方法製作紫砂壺。

紫砂陶土以攝氏一〇五〇度至

一二〇〇度左右的窯火燒成後，吸水率小於二%，透氣性介於一般的陶土與瓷土之間。紫砂的氣孔分成閉口氣孔和開口氣孔兩種，由於這種特殊的結構，使它具有良好的透氣性。大部分的宜興茶壺素身無飾，單看外形和胎土的質地已深具美感，淳樸大方，別有風格。素淨的胎土保留了泥質吸附氣味的性能，泡茶時，便會把茶香和茶味貯留下來。紫砂壺的胎土遇熱時，氣孔微開，把胎土內貯藏之物吐出來，貯存的是茶，就會吐茶香；貯存的是雜味，就會吐雜味。通常這種貯換作用是同

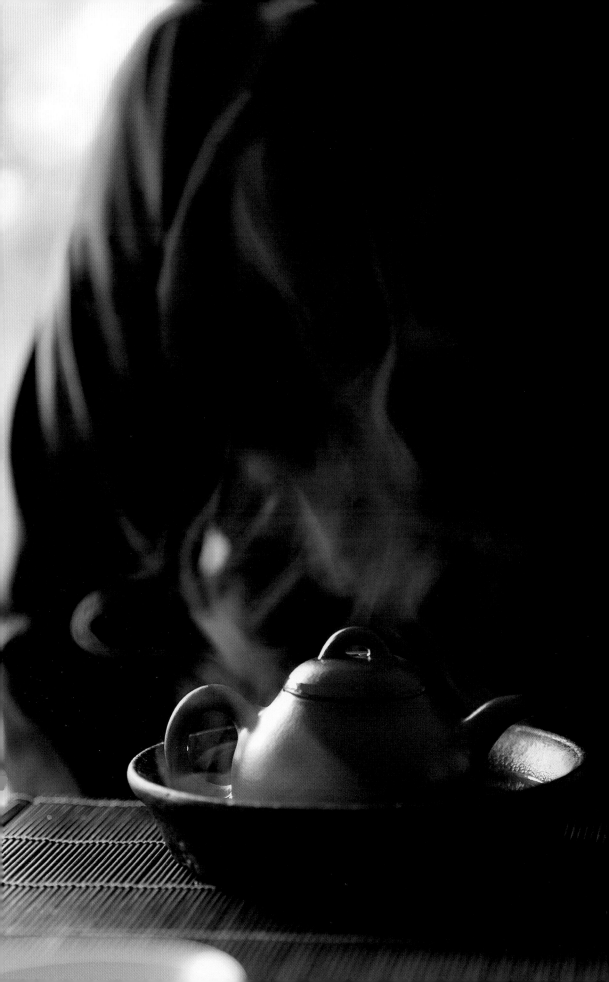

時進行的，所以一把仔細保養的紫砂壺，可以使泡茶的效果越來越好。經年使用，日加擦拭的紫砂壺，表面會泛出一層光澤，瑩潤古雅，令人喜愛；內壁則日久積聚成一層茶漬，泡茶的滋味就更為醇厚。

紫砂泥料主要分成紫泥、朱泥和本山綠泥（又名段泥）三種，而以紫泥為主，習慣上統稱「紫砂」。三種泥料都可以單獨用來做壺，又能互相摻和，便可以變化出一系列不同深淺的褐色、紅色和黃褐色調。

碧山深處絕纖埃，
面面軒窗對水開。
穀雨乍過茶事好，
鼎湯初沸有朋來。

——文徵明

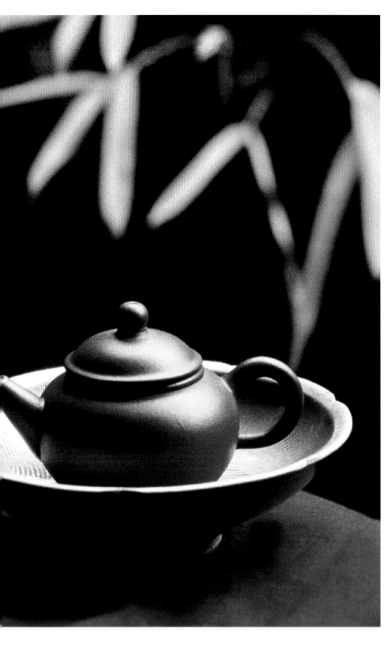

選壺──

我們在挑選一把新壺的時候，首先應該考慮的是壺的機能性。而我們每個人的手，大小、長短、胖瘦都不同，選壺的時候，自己的手握起來，感覺合不合用，也是需要考慮的重點。

一把壺提起來，重心要穩，順手好用是最基本的條件。有些壺的把手不好握，或者重心往前傾，難以操作，就不是理想的壺。在壺裡注滿水後，能夠以單手平平提起來，緩緩倒水，出水的感覺很自在順手，就表示這

把壺的重心適中、穩定。

一把好壺的壺蓋與壺口的密合度要高，先在壺裡注入八分滿的水，再以手指壓住壺蓋上的氣孔，試著做倒水的動作，如果水流不出來，壺蓋的緊密度便很高。除此之外，壺的周身要勻稱；壺口要圓；壺嘴、壺紐、壺把三點要對直，成一直線；拿掉壺蓋，把壺倒放在桌面上，壺口與壺嘴要平。

壺嘴和壺身連接的地方，分為單孔和網孔兩種式樣。單孔壺的連接處理要平整光滑；如果是三彎流的單孔壺，一定要試試通壺嘴的動作，茶匙能夠通到底的，茶葉才不會塞住壺嘴，影響出湯的時間；金屬濾網有金屬味，並不太理想。選用網孔壺的時候，要注意網孔是否太少或過小，這兩種情況都影響出水的流速。

出湯時，水注要急、長、圓、挺，如果流速過慢，就會影響茶湯的品質。不論水注的拋物線弧度多大，都要流暢剛勁，彷彿有彈力一樣；壺嘴的斷水要明快乾淨，不滴水和不倒流。

紫砂壺的材質、胎土厚度、燒結溫度、器形和容量，都會對茶湯的香氣和韻味產生影響。

砂壺的土質要純正，如果不純正，茶湯的風味就會略為遜色。明末《陽羨茗壺系》作者周高起說：「本山土砂能發真茶之色香味」。真正的紫砂壺在注入熱水之後，胎體的顏色會稍微變暗，可以作為辨識的參考。

燒結溫度良好的紫砂壺，胎骨堅硬，色澤滋潤，傳熱均勻。把茶壺握在手中，再把壺蓋輕輕蓋上，如果壺音清揚悅耳，又略帶一些彈性，便是一把燒結溫度適中的壺。一般而言，聲音較清脆的壺，適合泡清香的茶葉，香氣會很出色；聲音較為低沉的壺，則適合泡濃香的茶葉，喉韻可以表現得很悠長。而聲音過於尖銳，或過於遲鈍混濁，都不是理想的壺。

不同的壺形、不同的胎土質地，以及厚度，可以變化出茶湯不同的風味，只要彈性地改變泡茶的技巧，便可以得到令人意想不到的效果。當我們為自己買第一把壺的時候，最好選擇「標準壺」，標準壺泡什麼種類的茶都合適，而且很容易泡得好喝。標準壺的圓形壺身，導熱均勻，容易釋放茶香、茶味，拱形的壺蓋，可以蓄集香氣，壺嘴出湯敏捷俐落。從標準壺入手，先把泡茶的基本功力練好以後，再玩其他款式的壺，展現茶湯豐富的變化，就不是很困難的事了。

山村處處採新茶，
一道春流繞幾家。
石徑行來微有跡，
不知滿地是松花。
——吳兆

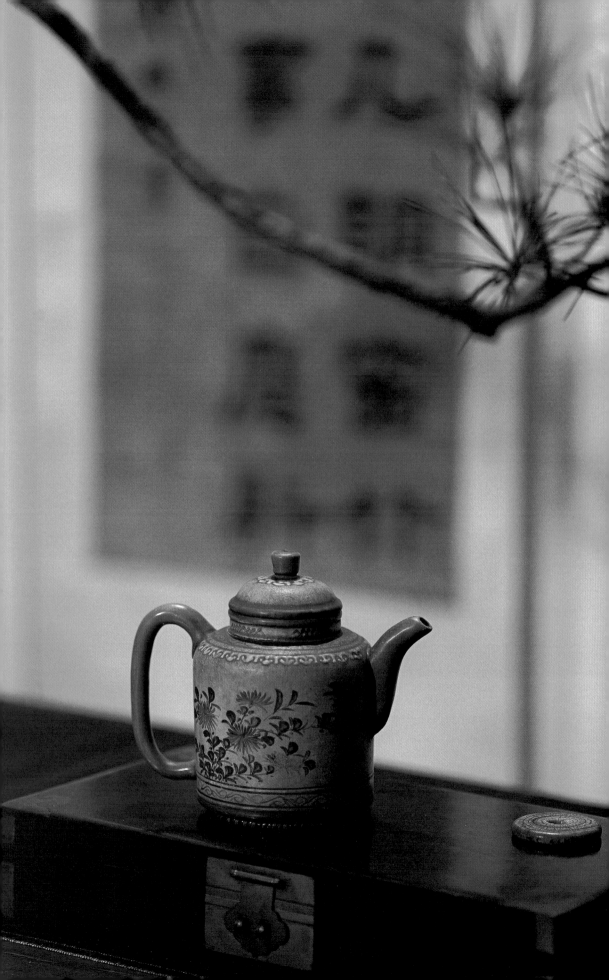

新壺——

新壺總是有點土味，有時還帶點倉味。清除土味和雜味的簡單方法是，把壺浸泡在乾淨的過濾水中，每天換水二次以上，大概一個星期左右，壺味就可以很清爽了。自己聞一聞，整把壺的土味都去除了以後，就能夠用來泡茶了。偶爾有些壺的雜味特別重，需要費時久一點，慢慢處理。

用新壺泡茶，滋味顯得比較單薄，香氣也會不足一些，但是泡一段時間以後，茶味就會漸漸

清壺──

每次泡完茶，一定要清壺，才不會使壺產生雜味，影響以後泡出來的茶湯帶有濁味。

清壺的時候，不能用一般的洗滌方法，不能用清潔劑，也不能用海綿和菜瓜布來洗刷，只要用清水把壺涮乾淨就好了。

通常我們不會把壺拿到水龍頭底下清洗，自來水中的氯氣會殘留在胎土內，水龍頭又容易撞破壺嘴、壺蓋，而且用冷水清壺，壺身乾燥得比較慢。

我們可以用泡茶剩下的熱水來清壺。先去除壺內的茶渣後，再

改變，越來越好，壺身也會慢慢透出一種古樸的光澤，使用的時間越久，壺身越芬芳醇和，令人珍愛。經常泡茶、把玩，眼力也就會不知不覺地提昇了。

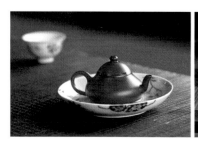

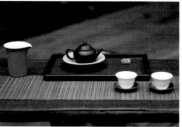

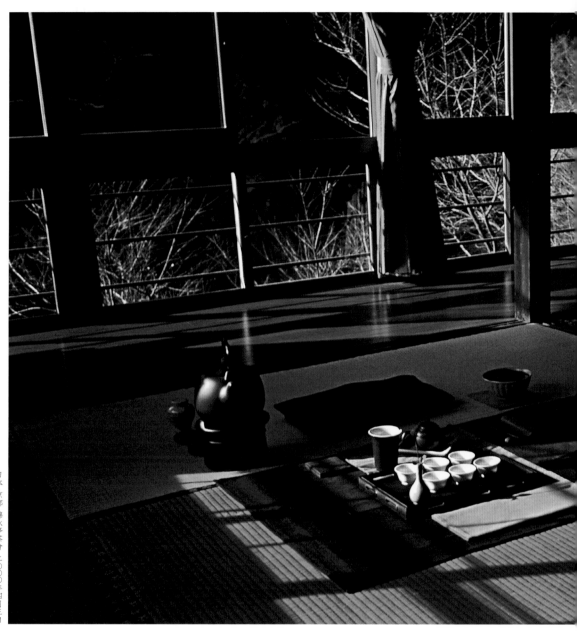

把壺的裡裡外外和壺蓋用滾水
燙乾淨，然後用清潔的細棉布
擦乾壺身，壺的內壁不要擦，打
開壺蓋，放在茶席或通風的架
子上陰乾。不可以把壺倒覆在
有雜味的桌面或器物的上面，
並且避免放在油煙、灰塵、雜味
過多的地方。

如果我們喜歡壺身煥發亮潤的
光澤，可以在清完壺以後，趁熱
用柔軟的細棉布推拭，壺身、壺
蓋、壺紐、壺耳、壺嘴、壺底，每
個部位都要擦遍，整把壺的光
澤才會均勻好看，這就是很多
人喜愛的養壺。

壺承

隨著口味的變化，製茶的方式漸漸改變，現在我們所飲用的烏龍茶，輕發酵的多於重發酵的，輕焙火的多於重焙火的，以致影響泡茶的方式也做了一些調整。泡茶的時候，散熱的動作比較多，而淋壺的動作相對減少了。

壺承本來的功用是承接淋壺的熱水。當我們以工夫茶的手法來泡武夷岩茶、鳳凰單欉、木柵鐵觀音，或者傳統製法的凍頂烏龍茶時，就不能選用淺碟式的壺承，一定要選用深腹的壺承，以便承接淋壺的熱水。

淋壺的目的是為壺加溫，以高溫釋放出茶葉的精華，所以需要高溫沖泡的茶葉，才用得著淋壺這個動作。有些朋友沒細查，不論泡什麼茶都高溫淋壺，可能喝下了不少苦水。

使用傳統深腹的壺承泡茶時，要記得隨手倒掉淋過壺的熱水，不要把茶壺久浸在已經冷卻的涼水之中，這樣做，不但使壺溫下降，泡不出美味的茶湯，而且日久之後，壺身會產生上下兩截色澤。

沖泡清香的高山烏龍、文山包種、白毫烏龍時，不用淋壺，可以自由選擇各種質地、顏色、大小的壺承來作搭配，以營造茶席整體和諧的美感。

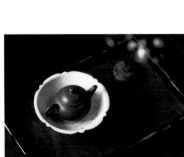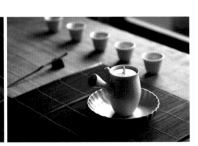

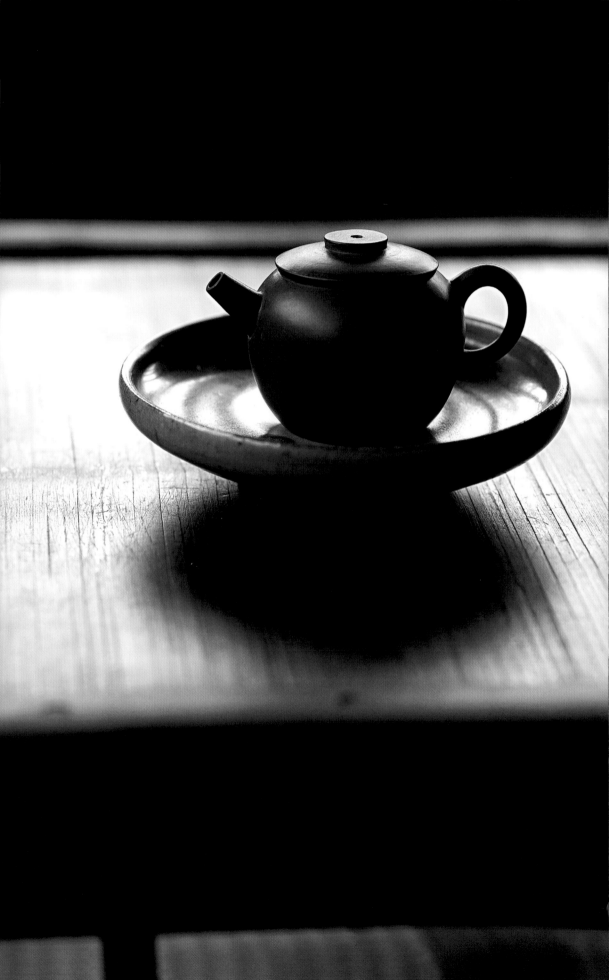

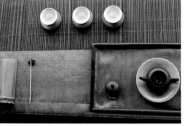

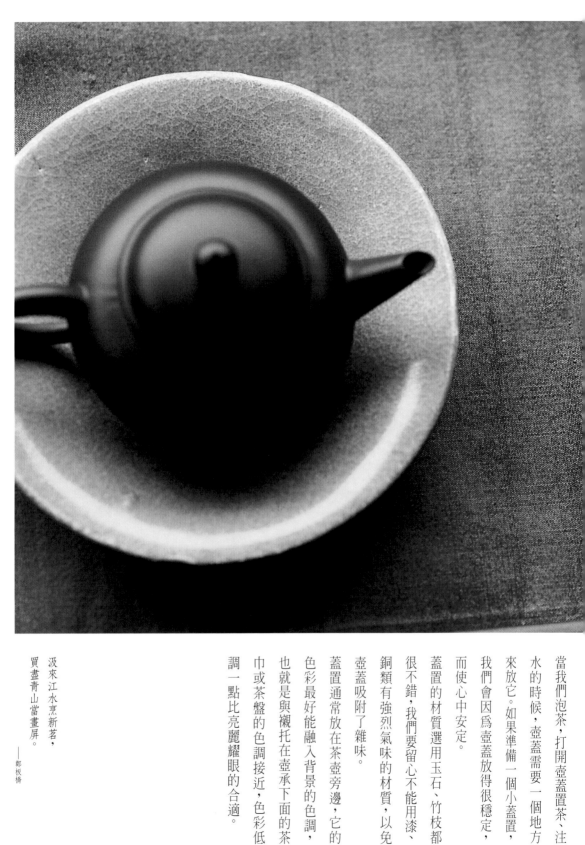

當我們泡茶，打開壺蓋置茶、注水的時候，壺蓋需要一個地方來放它。如果準備一個小蓋置，我們會因為壺蓋放得很穩定，而使心中安定。

壺蓋的材質選用玉石、竹枝都很不錯，我們要留心不能用漆、銅類有強烈氣味的材質，以免壺蓋吸附了雜味。

蓋置通常放在茶壺旁邊，它的色彩最好能融入背景的色調，也就是與襯托在壺承下面的茶巾或茶盤的色調接近，色彩低調一點比亮麗耀眼的合適。

汲來江水烹新茗，
買盡青山當畫屏。
——鄭板橋

茶杯

茶杯的力量，足以改變茶湯的風味。

我們用不同質地、顏色、形狀、大小、高低、厚薄的杯子來品茶，茶湯的香氣和味道就會呈現出不同的氣質，有時差距大得令人驚訝。有的杯子雖然看起來式樣、顏色似乎都一樣，但還有肉眼不能分辨的土質、釉料、燒結溫度的細微差別，而嗅覺與味覺卻辨別得出高下。

不論什麼茶，若以好的杯子來品嚐，茶湯的香氣、湯色、滋味，都會更加細致、豐富而迷人。而什麼樣的杯子是好的杯子呢？卻很難做出簡單的定論。它很深奧，沒有標準答案，要依我們泡什麼茶，或依我們喜歡的口味來討論。

傳統工夫茶講究使用薄瓷小杯，翁輝東在《潮州茶經·工夫茶》中說：「精美小杯，徑不及寸，建窯白瓷製者，質薄如紙，色潔如玉，蓋不薄則不能起香，不潔則不能襯色。」

內壁素淨，比如牙白色或者青白色的杯子，可以把茶湯襯托得很清亮，剛開始品茶的朋友，最好挑選這樣的杯子來使用，不但能欣賞多樣的湯色，還能藉著變化多端的湯色來認識各種製造方法、發酵程度、焙火程度、儲藏年份不同的茶類。

有的杯子很漂亮，比如仿汝窯的杯子或柴窯燒製的陶杯，杯子本身的色彩比較重，茶湯倒進去後，會變成暗沉的濁色，這時要細心挑選茶巾的顏色，把茶湯襯托出一種古雅的色調，配色的難度比較高。

近三十年來，台灣發展出一種使用雙杯品茶的地方特色，非常細膩，深受中外人士的喜愛。雙杯，也稱爲對杯，由一高一矮兩個杯子組成，高的杯子聞香，

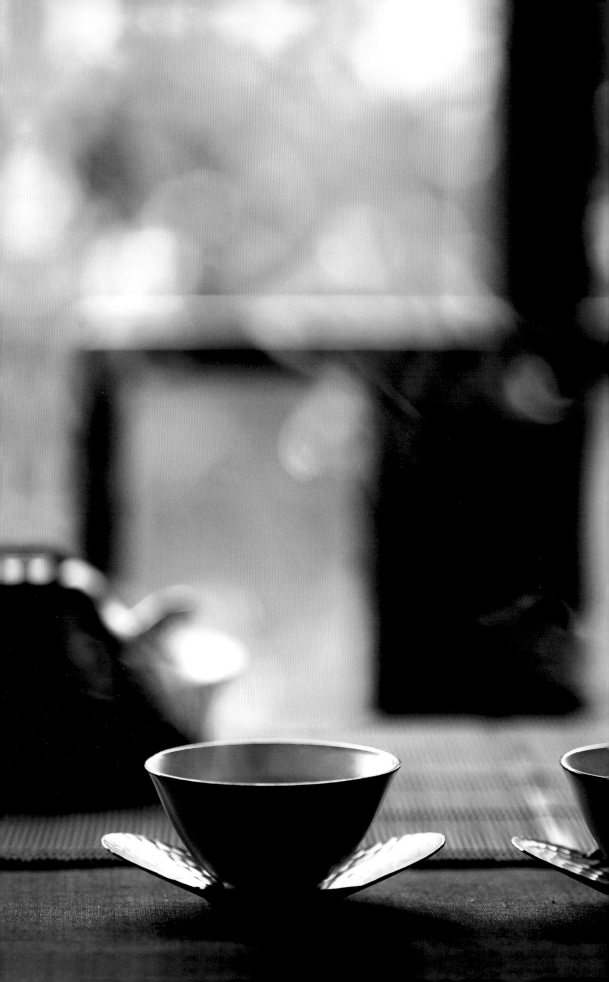

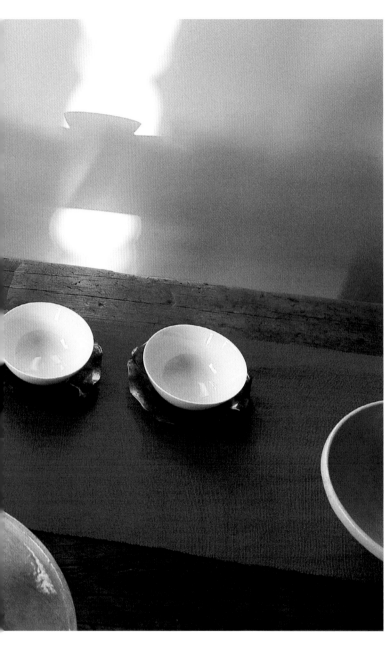

矮的杯子飲用，充分展現烏龍茶迷人的豐富層次。

然而，在茶杯的家族裡，並不是所有的高杯都聚香，矮杯都不香的。高筒形的杯子也有不留香的，矮矮的寬口陶杯，或小小的瓷杯也有很聚香的，我們不能單純以外形來斷定。

不論以陶土或瓷土燒製的，胎土厚的杯子都比較吸熱，和薄瓷杯對照起來，茶湯的口感比較軟甜。有些杯子可能由於土質和燒結溫度的因素，茶湯入口的感覺粗澀、淡薄，或帶有渾濁的味道。

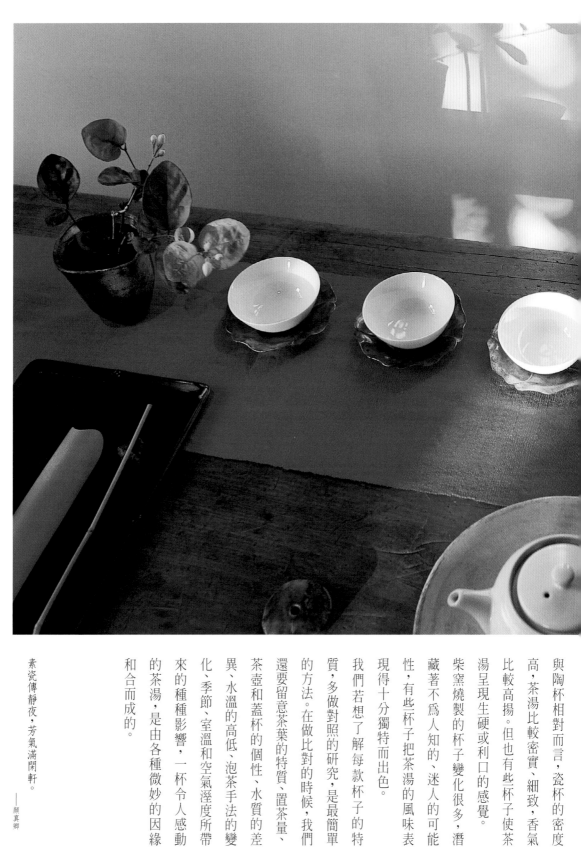

與陶杯相對而言，瓷杯的密度
高，茶湯比較密實、細致，香氣
比較高揚。但也有些三杯子使茶
湯呈現生硬或利口的感覺。

柴窯燒製的杯子變化很多，潛
藏著不為人知的、迷人的可能
性，有些三杯子把茶湯的風味表
現得十分獨特而出色。

我們若想了解每款杯子的特
質，多做對照的研究，是最簡單
的方法。在做比對的時候，我們
還要留意茶葉的特質、置茶量、
茶壺和蓋杯的個性、水質的差
異、水溫的高低、泡茶手法的變
化、季節、室溫和空氣溼度所帶
來的種種影響，一杯令人感動
的茶湯，是由各種微妙的因緣
和合而成的。

素瓷傳靜夜，芳氣滿閑軒。

——顏真卿

49

清洗茶杯——

【海綿】我們應該用柔軟的海綿來清洗茶杯，不可以使用粗糙的菜瓜布。菜瓜布會刮傷瓷器表面的釉料，使茶垢越積越多。

近來科技研發出一種特殊的白色泡棉，去污力很強，也不適合用來清洗茶杯；它會磨損瓷器的釉料，影響表面的光澤。

【清潔劑】我們最好選擇沒有添加物的天然洗滌劑清洗茶杯，一般的洗碗精都含有化學合成的香料，會影響茶味。

【水槽】在空間條件充裕的情況下，清洗碗盤的水槽和清洗茶具的水槽最好分開，也就是廚房內最好有兩個水槽，這樣茶具才不會沾染到油腥味。

如果家中只有一個水槽，清洗茶具的時間應該與洗碗的時間分開，清洗茶具的海綿與洗碗的也要分開。

在我們的生活空間裡，如果可以闢出一間小小的水房，專門用來煮水和清洗茶具，當然是最理想的。

【烘碗機】一般家用的烘碗機與冰箱的情況一樣，多少會殘留一點食物的味道，茶杯最好不要與碗盤一塊烘乾。簡單的方法是，我們洗完茶杯後，先用熱水燙過，再讓它自然風乾；或用清潔的小毛巾擦乾，不要用紙巾擦，以免在杯中留下紙巾的細絮。

【清洗的重點】清洗茶杯最重要的部位是茶杯的口沿，一定要

仔細洗乾淨。茶杯的內壁很容易積生茶垢，茶杯的外壁由於手握的關係，會殘留手漬，都應該用海綿清洗一遍，最後我們再用足夠的清水把清潔劑沖洗乾淨。

空山新雨後，天氣晚來秋。
明月松間照，清泉石上流。
——王維

53

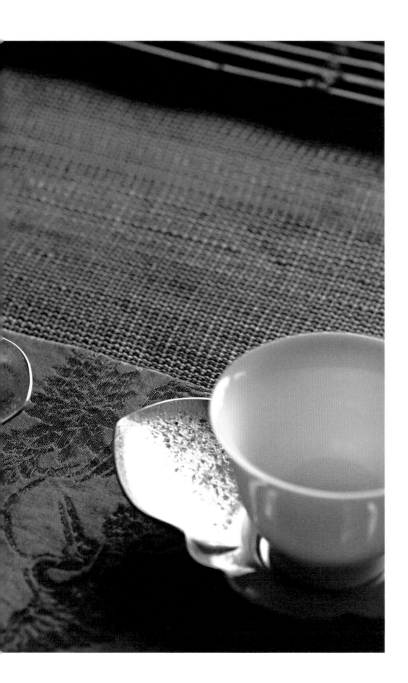

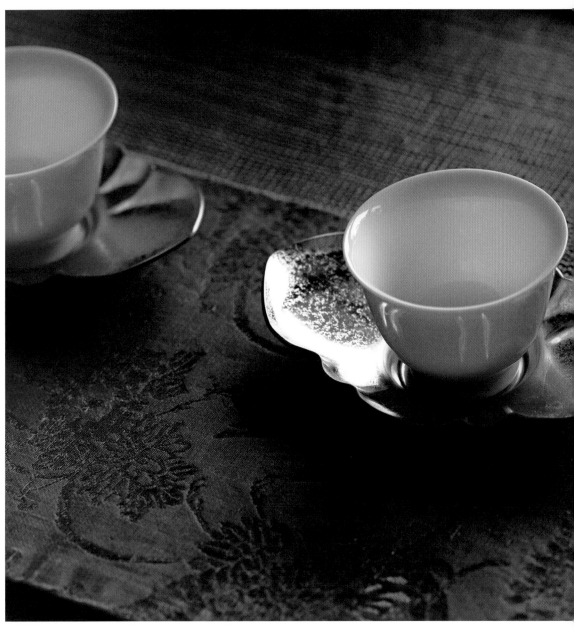

使用杯托端茶，不會燙手。烏龍
茶講究高溫沖泡，小杯品啜，如
果為茶杯配上合適的杯托，茶
主人奉茶給客人的時候，較為
方便，也顯得雅致。

挑選杯托的重點是：杯子的大
小、形狀、顏色與杯托的比例要
相稱；杯托的設計應該要順手
好拿。

如果茶杯放在杯托上不太穩
定，就不是理想的杯托。有時杯
托本身過大、過小、過於低平，
都會出現這種情況。我們應該
挑選使用起來沒有負擔、心裡
感覺很自在的杯托。

蒲團，茗碗，相對靜好。

　　——張薰

蓋杯

帶有蓋子和杯托的蓋杯,也稱作蓋碗,是在清代發展起來的。蓋杯的口大,揭開杯蓋,茶湯、泡開的葉底都能看得很清楚。我們可以用杯蓋翻起杯面浮著的茶葉,以便飲用,還可以拿起杯蓋,移至鼻端聞香。杯托則可以避免端茶燙手,托著茶杯,使蓋杯看起來雅致大方。

我們沖泡細嫩的綠茶時,開水的溫度不宜太高,茶杯不必蓋蓋子,泡後若加蓋,會產生熟湯氣,影響茶湯的鮮爽度。沖泡烏龍茶時,開水要開,並加蓋,泡後約一分鐘左右就可以品嚐

了。用蓋杯喝茶,一定要趁熱喝完,不能久浸,才能享受到鮮爽的茶香和甘醇的口感。

我們也可以把蓋杯當作泡茶的茶具,代替紫砂壺來使用,它的出水快、散熱快,和紫砂壺相較起來,茶湯的香氣和味道略有不同。

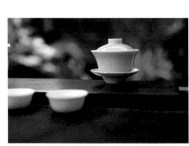
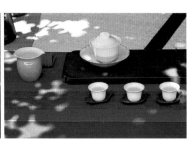

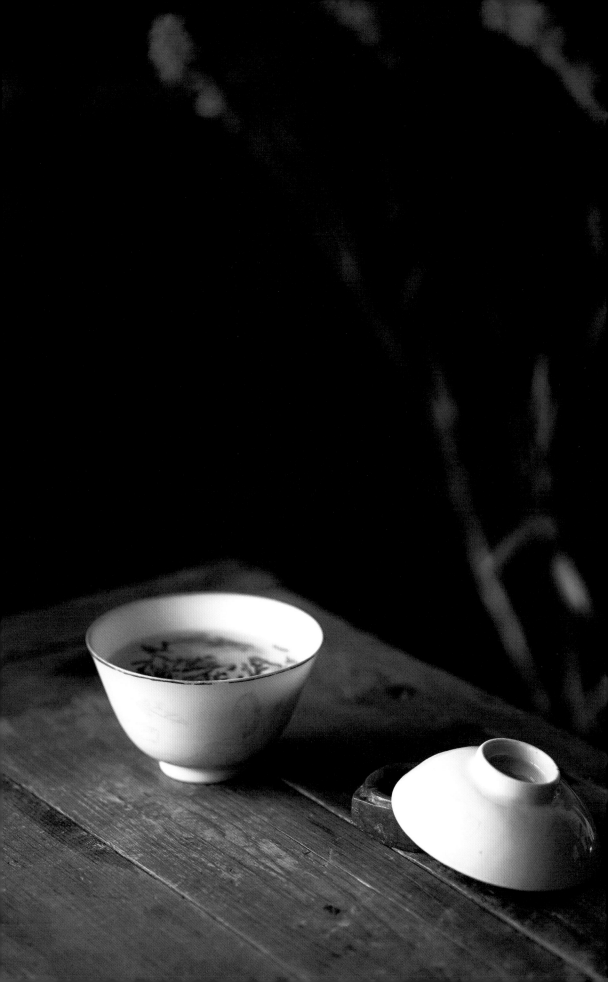

茶 盅

茶盅，又稱爲茶海。

台灣茶道的根源是福建閩南和廣東潮州、汕頭一帶的工夫茶，俗稱老人茶。工夫茶的茶具——「烹茶四寶」（參見第一四三頁）之中，並沒有茶盅，茶盅是近代台灣茶道發展出來的茶具。

許多朋友泡茶，喜歡以點兵法出湯，把茶湯從茶壺裡直接斟入茶杯，這是工夫茶的泡法，雖然出現了茶盅，而他們不用，是有道理的。茶盅對茶湯確實有此許影響。我們把茶湯先斟入茶盅，再分斟入茶杯，多了這一

道過程，就會使茶湯的溫度降低一點，香氣和韻味也會略爲遜色一點；茶盅的材質還會改變茶湯的風味。

不過茶盅也有很多好處，它不但可以綜合茶湯的濃度，還可以使桌面保持乾爽。同時，出湯的時候，不再需要和過去一樣的忙碌地收杯，出湯的動作也不必緊張匆促，可以顯得從容不迫的樣子。茶盅更使茶席突破了以往的局限，爲茶席空間的開展、變化和創造的可能性奠下了基礎。如果說，因爲茶盅的出現，而吸引了更多女性朋友

小樓一夜聽春雨，
深巷明朝賣杏花。
矮紙斜行閒作草，
晴窗細乳戲分茶。
　　——陸游

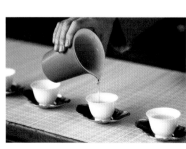

參與茶道藝術的研究，可能也不為過。

常用的茶盅有瓷器和陶器兩類材質，玻璃茶盅也很常見。

陶瓷器茶盅，和茶杯的情況一樣，由於土質、釉料、燒結溫度的差異，而具有不同的個性。陶土燒製的茶盅又分為上釉的和不上釉的兩種，不論質地如何堅硬，都具有程度不同的吸水性，會使茶湯的口感變軟、飽和度稍弱一點；而瓷器的茶盅不具吸水性，則保留了比較多清揚的香氣。

新的陶盅也需要經過清水處

理，才能去除土味，和新壺一樣，茶湯的香氣與味道比較淡薄，用久了以後才會變得好喝。

又由於陶器貯藏味道的特質，如果經常沖泡各種不同類別的茶葉，就會使茶味混濁不清。簡單的說，陶器的茶盅比瓷器的較為不便，也較難掌握，但卻有表現十分出色的創作者與愛用者，令人欣賞。

無論是以「我的」心或「我」的觀點去思考，或者如窗外的山巒與天空般，廣闊且開放地去體驗萬物，兩者其實無二無別。

——詠給‧明就仁波切

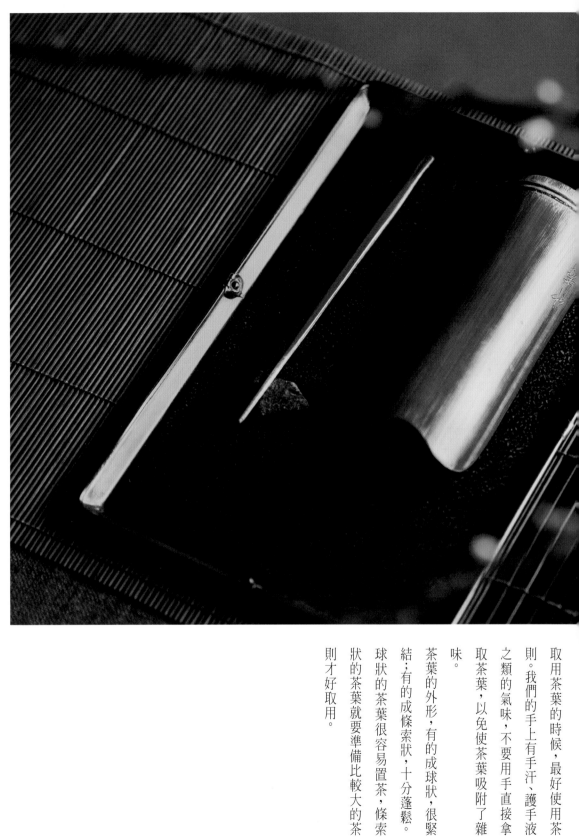

取用茶葉的時候，最好使用茶則。我們的手上有手汗、護手液之類的氣味，不要用手直接拿取茶葉，以免使茶葉吸附了雜味。

茶葉的外形，有的成球狀，很緊結；有的成條索狀，十分蓬鬆。球狀的茶葉很容易置茶，條索狀的茶葉就要準備比較大的茶則才好取用。

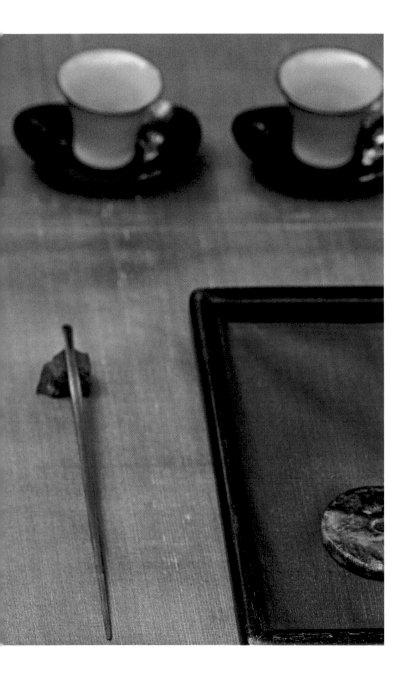

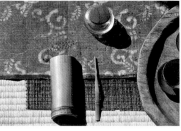

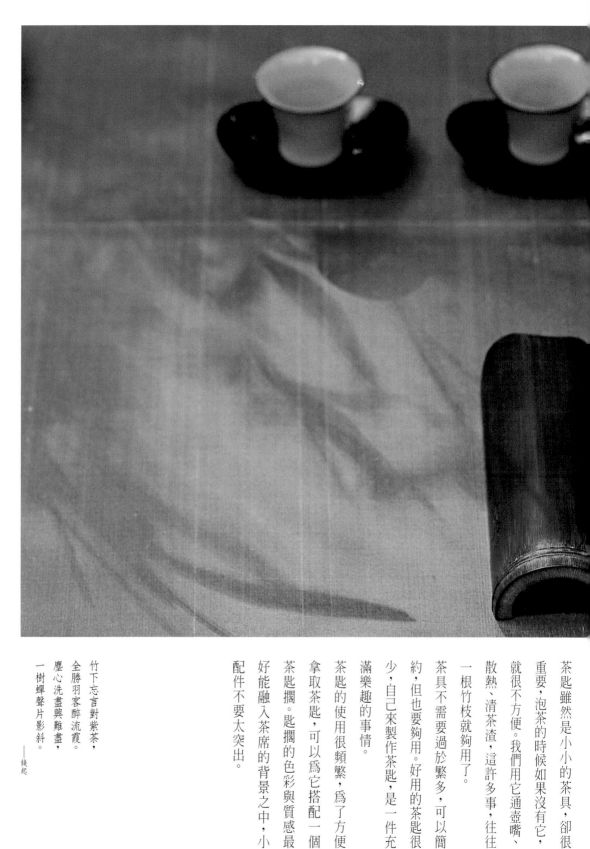

茶匙雖然是小小的茶具，卻很重要，泡茶的時候如果沒有它，就很不方便。我們用它通壺嘴、散熱、清茶渣，這許多事，往往一根竹枝就夠用了。

茶具不需要過於繁多，可以簡約，但也要夠用。好用的茶匙很少，自己來製作茶匙，是一件充滿樂趣的事情。

茶匙的使用很頻繁，為了方便拿取茶匙，可以為它搭配一個茶匙擱。匙擱的色彩與質感最好能融入茶席的背景之中，小配件不要太突出。

竹下忘言對紫茶，
全勝羽客醉流霞。
塵心洗盡興難盡，
一樹蟬聲片影斜。
——錢起

小茶罐

小茶罐放在茶席上，貯藏一、兩泡茶葉，取用方便，不佔空間，而且各種材質的小茶罐造形可愛，令人賞心悅目。

選擇小茶罐，要注意它的功能性，比如有的茶罐口不夠大，較蓬鬆的茶葉既放不進去，也倒不出來，不好用，就不要勉強，最好另作安排。

小茶罐不能保存茶葉的新鮮度，一方面因為茶葉少，容易走味，另一方面也由於蓋子多半不夠緊密，所以放入小茶罐的茶葉，最好儘早用完。

小茶罐的材質豐富，常見的有

錫罐、木罐、竹罐、陶罐、瓷罐，變化很多。剛買來的新茶罐，可以放些茶葉在裡面，吸附茶罐本身的氣味，清除了這些氣味之後，再來使用它。

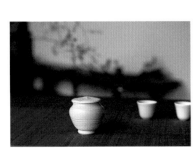

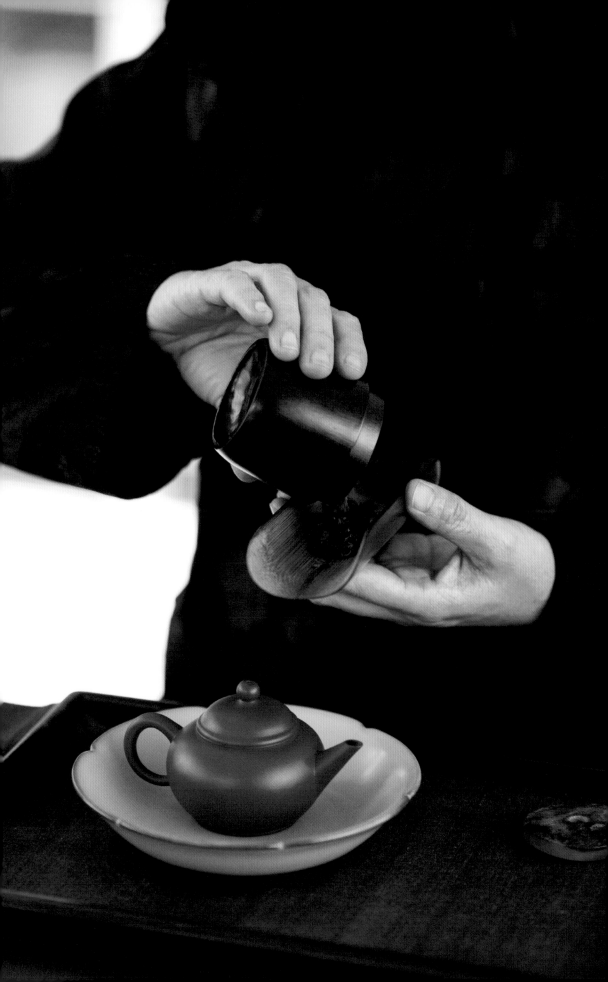

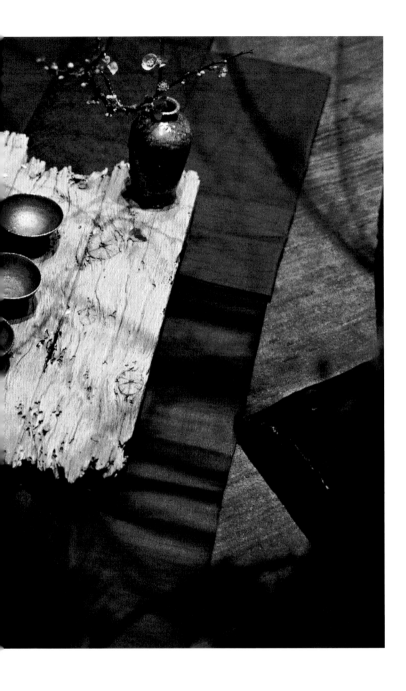

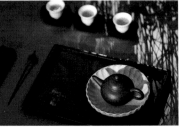

茶盤通常作為茶壺和茶杯的托盤，有時也用來端點心，或收納一些小茶具。

常見的茶盤，有木、竹、瓷、陶、石、銅等材質，尺寸大小不一，可以隨自己的喜愛搭配。

我們可以在茶盤裡面再襯上一塊茶巾，使壺承和茶杯不會滑動。挑選茶巾的色彩時，要考慮的重點是：怎麼把茶壺、茶杯和茶湯襯托得很出色，小心避免喧賓奪主。

爭競非吾事，靜照在忘求。

——王羲之

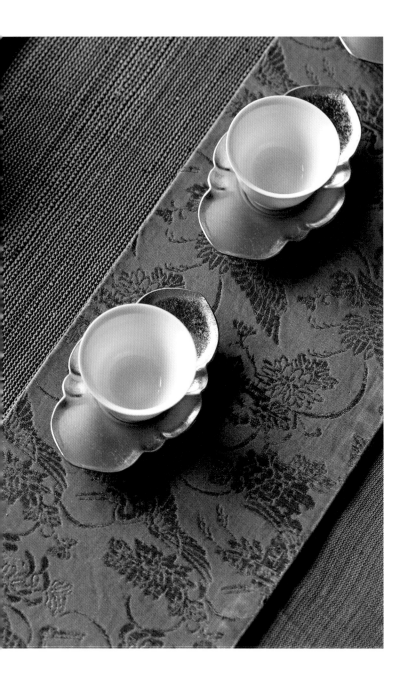

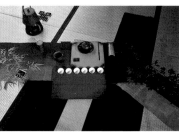

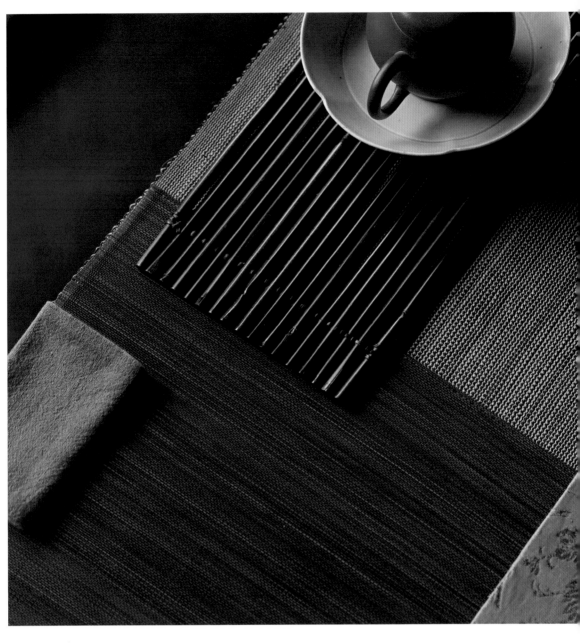

茶巾的運用是很靈活的。

茶巾搭在茶具的下面，可以襯托茶具與茶湯的色澤，搭配幾種不同色彩與質感的茶巾，可以營造茶席的空間層次，表露季節感，烘托茶席的氛圍。

茶巾不只能夠界定茶席的場域，把各種茶具和合成一個有情感的茶席，它的色彩還可以把茶席與品茶的環境聯結起來。

茶巾本來指棉、麻、絲的織物，後來竹蓆、草蓆也都被自由地搭配進來，就更加豐富了茶席的質感表現。

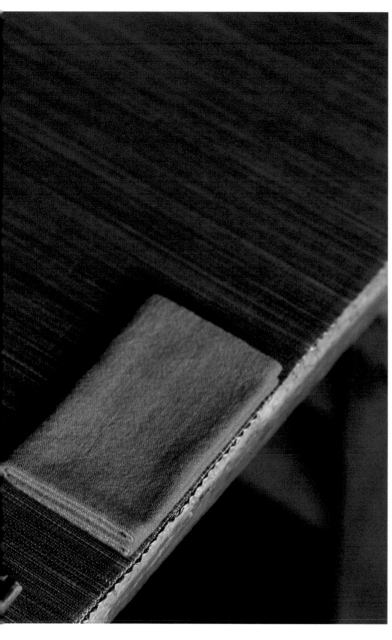

潔方

潔方的作用是吸去泡茶時滴瀝在茶席中的茶水。

潔方不用大，而且也可以是好看的，不一定要用毛巾的質料來做，我們可以挑選吸水的棉布來製作小潔方，感覺就會細致得多。由於自己縫製，小潔方的色彩還可以隨著茶席的色調自由變換。

當我們以高溫泡茶，淋過壺之後，可以把茶壺放在潔方的上面，吸去壺底的熱水，再出湯，淋壺的水就不會順著壺身而下了。

園林中的大小是相對的，
不是絕對的，
無大便無小，無小也無大。
園林空間越分隔，
感到越大，越有變化，
以有限面積，造無限的空間。

——陳從周

水方

泡烏龍茶的第一道步驟，是用滾水把茶具溫熱，去除冷氣，可以發散茶香。

水方用來盛放溫過茶具的清水，和泡完茶後的茶渣。

如果想把水方放置在茶席中，應該選用精緻的小水方，與其他茶具的色澤、材質做整體的搭配。如果需要用到稍大一點的水方，最好把它移到不太引人注意的地方，比如茶爐的後面，放的地方不要太醒目，但還是要注意順手好用的原則。

水方的材質和色彩很多，陶瓷器比較常見。

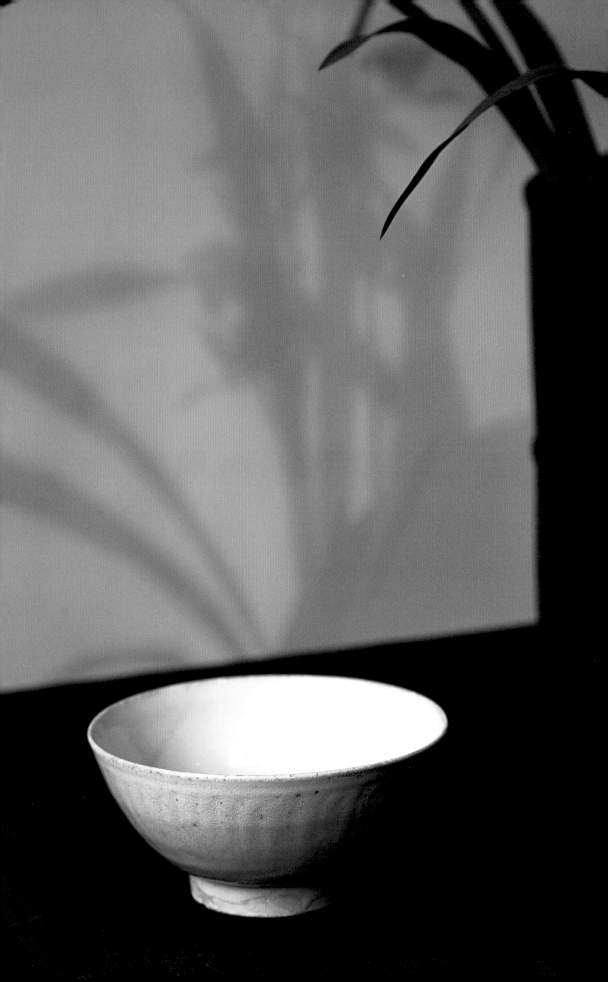

煮水壺‧茶爐

煮水壺——

煮水壺有電壺、陶壺、玻璃壺、鐵壺和銀壺等。

很多朋友喜歡用鐵壺煮水，覺得鐵壺古樸、耐看，煮的水有甜味，不過鐵壺提起來相當沉重。

銀壺煮的水，味道軟甜，也不重，只是價錢比較高。

陶壺煮的水，比電壺和玻璃壺煮的好喝，不重，價錢便宜。

茶爐——

現代的茶爐，最方便的是電爐和瓦斯爐。使用電爐的問題是水溫不容易控制得很精準，泡茶的位置也受到插座的局限，電線拖在地板上不好看，還有絆倒人的危險。小瓦斯爐越做越精巧，火力雖然大，但不夠美觀，適合在戶外使用。

近來很多朋友喜歡用炭火燒水，這是最好的茶爐。燒的水非常好喝，只不過起炭火很花工夫，夏天的時候感覺很熱。

酒精爐的火力小，不能燒水，只

具有保溫的效用。好處是可以調節爐心，掌握火力的大小，控制水溫，不但方便、美觀，而且隨處都能使用。

君不見，昔時李生好客手自煎，貴從活火發新泉。

——蘇東坡

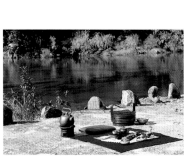
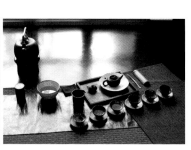

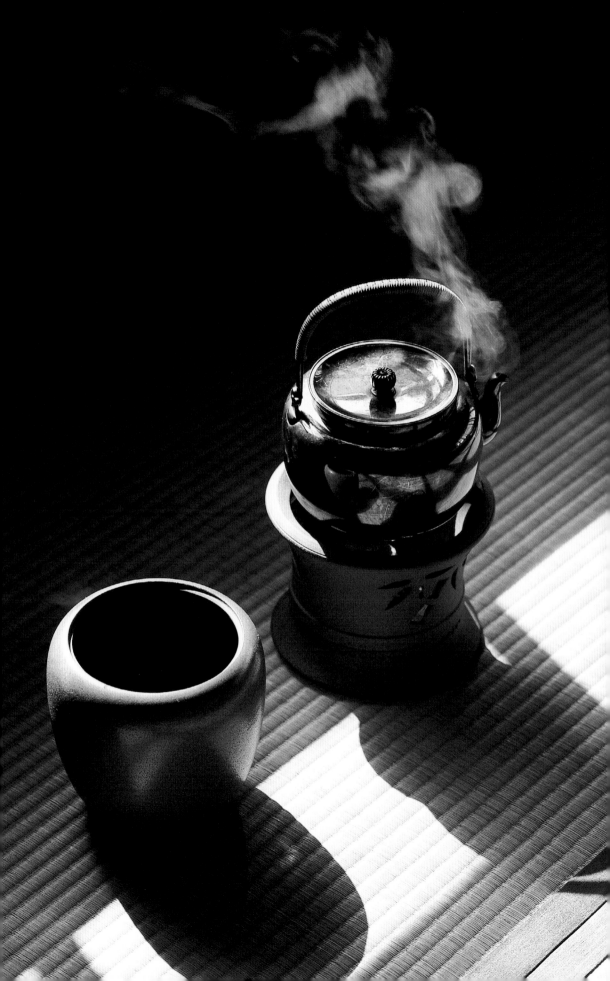

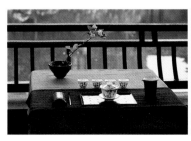

我們在品茶的空間裡插點花，會使品茶的情趣更為豐富。茶席以茶湯為中心，但是在泡茶之前，茶席的新鮮活力則來自茶花。

茶花也可以稱為季節的花，最能體現節氣的變換。滿山的花織成了如錦的風光，花謝則是瞬間的事。它「依時來，依時去」，給我們的內心帶來無常的震動。松原泰道禪師說：「愈是容易凋謝的花，愈會無心而盡情地開，也因而更讓人感到真實。體會到無常迅速、時不待人這種觀念的人，才能認真地把自己完全融入於無常的人生真理中。」

各個城市的花期都不相同。每當我們飛到遙遠的另一個城市，為茶會作準備之時，尋找茶花的花材，總是旅途裡一件最教人牽掛而又開心的事情，拜

茶人插花和花人插花，思考的都成爲美麗愉悅的回憶。

茶人插花和花人插花，思考的重點不同。對茶人而言，茶花插茶花時，不必用力雕琢，只要有讓人驚喜的發現。在自己的用樸素的態度來插花，讓花好個角落都充滿了迷人的香像生長在原來的環境中一樣，花市是最好的色彩學教室，每以呈現花木生命的美。當我們的色彩與線條應該要融入茶席在花園裡採花，應該小心翼翼訪每個城市的花園與花市，也是茶席整體空間的一部分，它地挑選花枝，懷抱著惜福的心味，逛花市的樂趣無可比擬，總裡，與茶席協調，還要與茶湯的情剪下自己的所需，夠用就好小花圃裡養出來的花花草草，色彩相互輝映，使茶湯顯得更了，不要剪得比實際需要還多。姿態則最爲自然。爲出色。插花的過程應該在茶

我們在茶席中點染茶花，可以席的空間內進行，先把花器擺當我們在水邊撿石頭也一樣，有大有小，有主有副，有前有在茶席裡預定的地方再開始插短時間內用不著的，就放回原後。蒼木、石苔、水景、盆栽、折花，花枝的方向、線條、高度、比處，讓大自然的水澤來涵養它，枝花，都可以隨著品茶的環境例才能達到最美的效果。在插留給下一位使用。我們要培養空間、茶主人的喜愛與素養，自花的中途，我們還可以順著花自己知足感恩的心，以後就會由自在地搭配，營造茶席的氛枝的線條，調整茶席的佈局，移更有福氣的。圍。動茶具的位置，來創造空間的

高低、遠近、疏密的層次感。

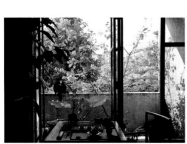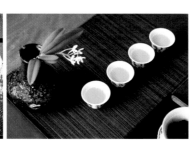

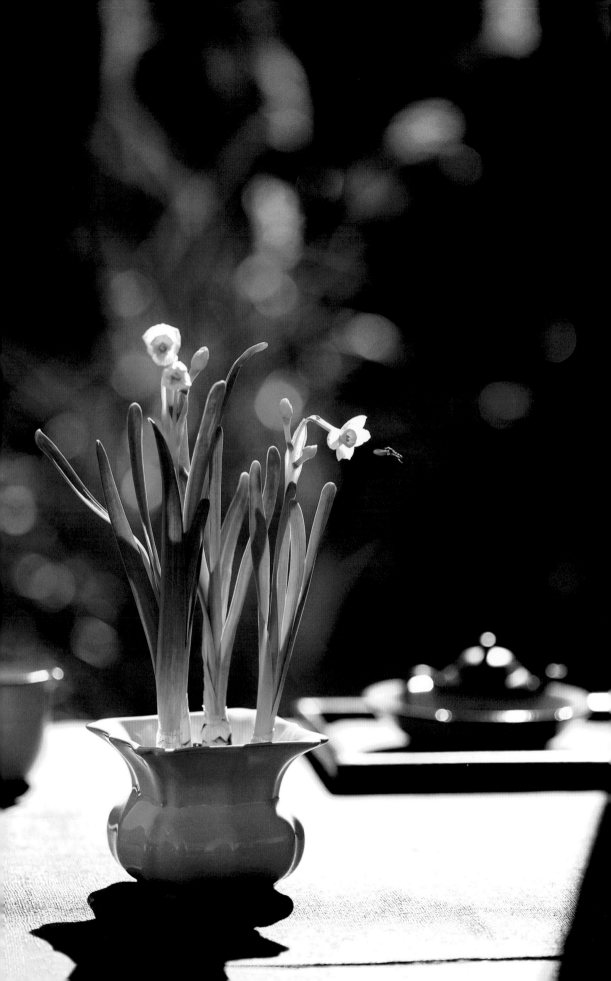

花器

花器的選擇十分自由，但是難在貼切，既要融入茶席，與茶席整體的質感、色彩、比例達到和諧的效果，又要托出花木的美感。

我們應該多欣賞藝術品，那是培養眼力最好的方法。在藝術的世界裡有非常豐沛的養分等待我們擷取，尤其是各種藝術史和美學，可以說是個大寶庫，讓我們取之不盡，用之不竭。沒有任何好的創作是眼低而手高的，可是，眼高並不等於手高，知道並不代表就做得到。養成實力的唯一途徑，還是多動手

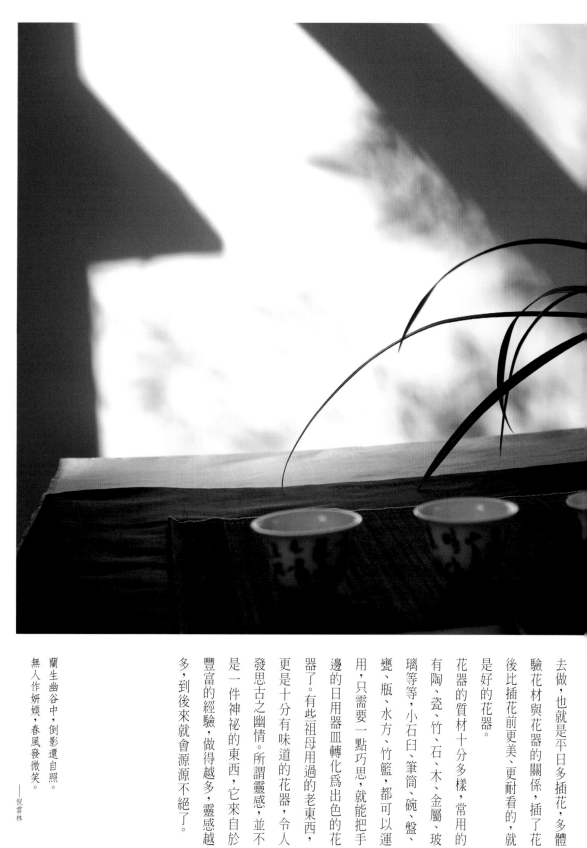

去做，也就是平日多插花、多體驗花材與花器的關係，插了花後比插花前更美、更耐看的，就是好的花器。

花器的質材十分多樣，常用的有陶、瓷、竹、石、木、金屬、玻璃等等；小石臼、筆筒、碗、盤、甕、瓶、水方、竹籃，都可以運用，只需要一點巧思，就能把手邊的日用器皿轉化為出色的花器了。有些祖母用過的老東西，更是十分有味道的花器，令人發思古之幽情。所謂靈感，並不是一件神祕的東西，它來自於豐富的經驗，做得越多，靈感越多，到後來就會源源不絕了。

蘭生幽谷中，倒影還自照。
無人作妍媛，春風發微笑。

——倪雲林

茶點心

日本茶道使用的抹茶，味道比較苦，所以在品茶之前，要吃一點甜的點心，以便讓客人更享受茶的美味。日本的煎茶道一般泡兩次，第一杯的味道鮮香甘爽，第二杯的味道甜中帶澀，所以在第一杯和第二杯之間吃茶點心。

我們品啜烏龍茶，不在茶前吃點心，也不在品茶的中途吃點心，通常在品完一壺茶之後才吃茶點心，因為點心的味道會干擾品茶的味覺。好的烏龍茶，滋味十分細膩香醇，帶有活性，香氣與味道富有綿密豐厚

的變化，慢慢吞嚥下去之後，還有悠長持久的餘韻。如果茶泡得很好喝，我們十分喜愛茶湯留在口齒間芳香甘潤的餘味，捨不得吃點心，可以不吃，這種情形不會失禮的。

如果品茶的時間離上一頓用餐的時間已經很久了，貼心的主人也會準備一些點心，在品茶前請客人享用，但吃完後，還會請客人喝些白開水，清除口腔內點心的味道，然後才開始品茶。這樣就能充分享受茶湯的美味，而不受干擾了。

由於茶性助消化，空腹喝茶會

傷身體，茶點心不但美味，還可以保護我們的胃部，使我們舒服地享受品茶的樂趣。茶點心，也稱為茶食，充滿吸引人的魅力，尤其在品過茶之後，味蕾十分敏銳，這時享用細緻的茶點心，就會感覺特別好吃。

挑選茶點心的幾個原則為：清淡、新鮮、原味、沒有添加物。烏龍茶與抹茶、咖啡、奶茶相對而言，比較清淡，所以點心的味道也不應該太濃重，才適合與烏龍茶搭配。清爽的風味最理

想，滋味和香氣才不會干擾烏龍茶的滋味和香氣。此外，點心不要太甜太膩，也不要有添加物，以免破壞品茶的情趣。

中國　蘇州　藝圃茶會　所有的茶點心，都是我們從台灣一路手提過去的。

二○○二年三月二十七日

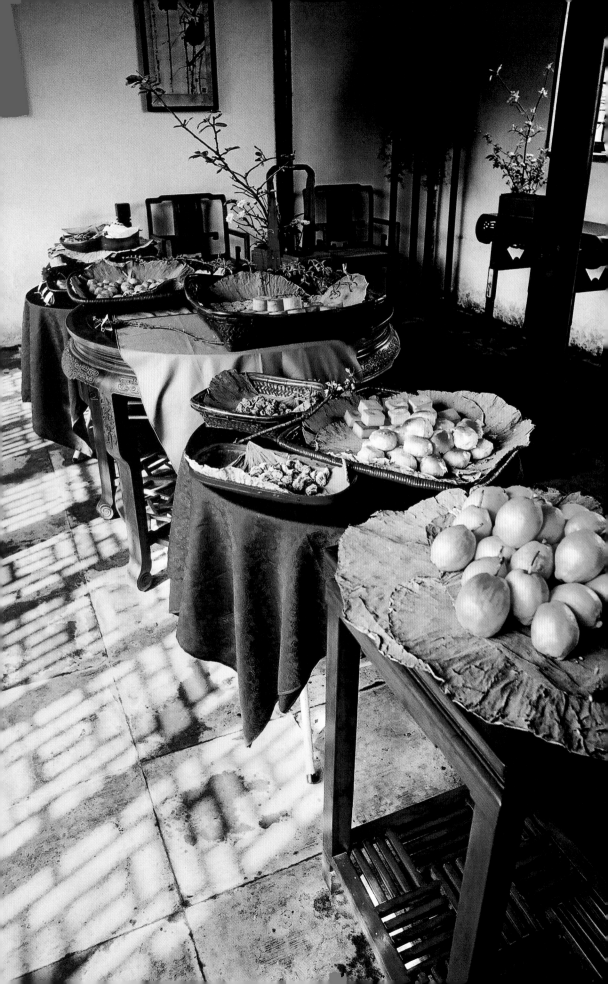

想，滋味最好不要太甜，淡淡的鹹味或酸味也很爽口。

只要做點心的材料選用得很好、很新鮮，以樸素的方式所做出來的點心，是我們最喜歡的茶食。不必加過多的配料，這樣的茶點心保留了單純的原味，呈現一種清淡細雅的氣質，同時我們還能感受到原料本身特有的香味。

我們應該挑選不添加人工色素、甘味、香精與防腐劑的點心，這些添加物對健康有害，並且破壞原材料的風味。好吃的點心都不能久放，要趁新鮮享

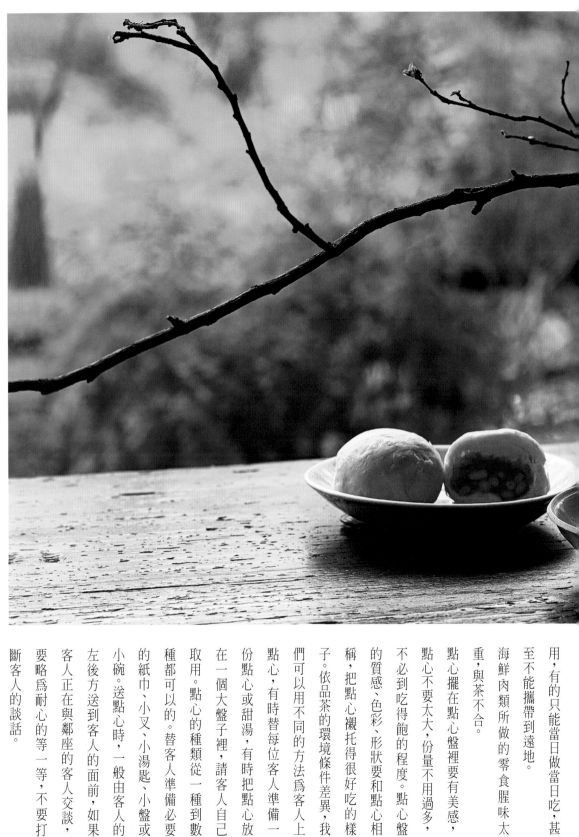

用，有的只能當日做當日吃，甚
至不能攜帶到遠地。

海鮮肉類所做的零食腥味太
重，與茶不合。

點心擺在點心盤裡要有美感，
點心不要太大，份量不用過多，
不必到吃得飽的程度。點心盤
的質感、色彩、形狀要和點心相
稱，把點心襯托得很好吃的樣
子。依品茶的環境條件差異，我
們可以用不同的方法為客人上
點心，有時替每位客人準備一
份點心或甜湯，有時把點心放
在一個大盤子裡，請客人自己
取用。點心的種類從一種到數
種都可以的。替客人準備必要
的紙巾、小叉、小湯匙、小盤或
小碗。送點心時，一般由客人的
左後方送到客人的面前，如果
客人正在與鄰座的客人交談，
要略為耐心的等一等，不要打
斷客人的談話。

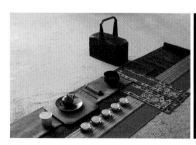

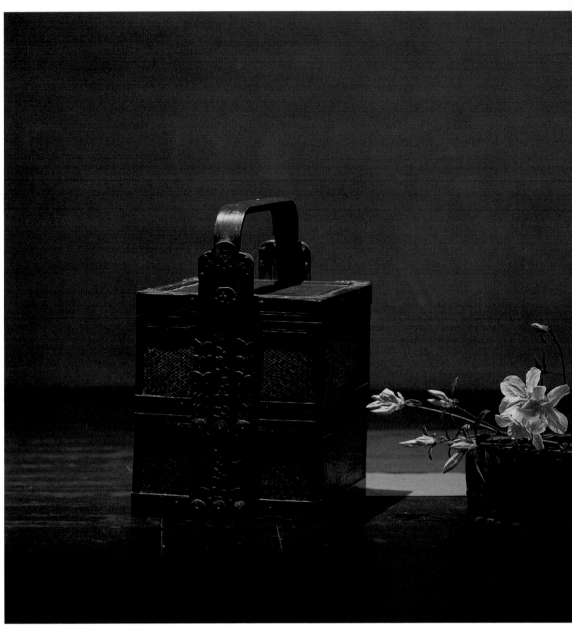

當品過茶之後，茶主人從榭籃裡捧出茶點心來招待時，常常令許多客人很感動，不論中外朋友都經常提起，這件事讓他們留下深刻的印象，感覺點心的味道特別好吃。

在我們小時候，以手工編織而成的美麗榭籃裡面，總是藏著好吃的點心，帶給我們許多歡樂的回憶。今天，我們再吃著從榭籃裡面捧出來的點心，心中湧起充滿感情的滋味。

榭籃也可以當作收納茶具的提籃，放在茶席的旁邊，把一些零星的小東西都收在裡面，使茶席看起來很清爽，沒有多餘的雜物，而以備不時之需的茶具、茶葉又近在身旁，很方便。

一生厚福只在茗椀鑪煙
——陸紹珩

【集二】

品茶

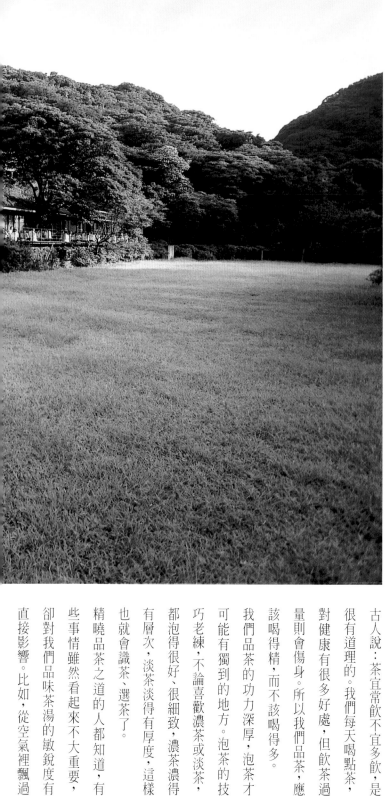

古人說：茶宜常飲不宜多飲，是很有道理的。我們每天喝點茶，對健康有很多好處，但飲茶過量則會傷身。所以我們品茶，應該喝得精，而不該喝得多。

我們品茶的功力深厚，泡茶才可能有獨到的地方。泡茶的技巧老練，不論喜歡濃茶或淡茶，都泡得很好、很細致，濃茶濃得有層次，淡茶淡得有厚度，這樣也就會識茶、選茶了。

精曉品茶之道的人都知道，有些事情雖然看起來不大重要，卻對我們品味茶湯的敏銳度有直接影響。比如，從空氣裡飄過

來的茶香、雜味，使用不潔的茶具，或者在品茶前吃了味道濃烈的食物，噴灑香水等等，都會干擾我們的嗅覺與味覺，降低我們的靈敏度，使我們的判斷力失去準頭。

品嚐熱茶的要點是趁熱享用。茶冷了，不但清香消散了，茶湯的和諧感也會隨著溫度下降而分離了。

茶泡好後，我們趁熱端起茶杯，先聞聞湯面香，再觀察水色的透明度。然後，喝一小口茶，同時輕輕地吸進一點點空氣，

清晨
山色
説出我所想的

陽明山 食養山房 靜心茶會
二〇〇七年七月二十一日 凌晨四點

讓茶湯在舌尖停留一會，細細體會它的馨香，而後再慢慢品嚐它的滋味。好的烏龍茶，第一泡、第二泡、第三泡……每一泡的香氣與滋味都不相同，我們會感覺到它一直不停地、細細地變化著，就像音樂的旋律一樣，非常迷人。慢慢吞嚥下去後，還可以體會到悠長持久的回甘。茶喝完了，再聞聞杯底香，好茶的杯底香依舊幽幽地律動著，直到杯子涼了也不會消散，我們稱為冷香。

如果我們以雙杯品茶，茶泡好後，先把茶湯斟入「聞香杯」。

我們趁熱端起聞香杯，先聞聞湯面香，然後把茶湯倒入「飲用杯」，再細細玩味空杯內的杯底香。接著，慢慢品嚐飲用杯裡的茶湯。由於聞香杯沒有接觸到我們的口唇，所以茶香純淨，從熱香到冷香的變化曲線令人莫測，不可捉摸，常常帶給我們無法形容的感動。

明　綠茶二則——

明代陸樹聲官拜禮部尚書，雖然官位很高，但性情恬退，深受朝野人士的敬重。他在自己的園林中築了一間品茶的小

屋，往來的朋友多半是禪僧。
他在小屋裡與朋友盤腿而坐，
清靜地談話，煮水的茶烟若隱
若現的飄散到了竹梢的外頭。
他著有《茶寮記》，在〈嚼茶〉
中寫道：「茶入口，先灌漱，須
徐啜。俟甘津潮舌，則得眞味，
雜他果，則香味俱奪」。意思是
茶湯入口後，不要馬上嚥下去，
先含在口中，讓茶湯在舌尖輕
輕地來回振盪，細心品嚐味道
之後，再慢慢吞嚥，等到甘潤的
口水不斷湧出來，漲溢舌面，就
體會到眞味了。如果一邊吃茶
一邊吃點心，則茶湯的香氣和
滋味都會被攪亂而品嚐不出來
了。

明末，著作《茶解》的羅廩是
個文人，他的書齋在中隱山裡
面，附近有一片屬於自己的小
茶圃。每逢春夏之交，茶樹發新
芽時，他便親手摘製茶葉。他

在《茶解》中自述道：「山堂夜
坐，手烹香茗，至水火相戰，儼
聽松濤，傾瀉入甌，雲光縹渺，
一段幽趣，故難與俗人言」。在
〈品〉這節中，他強調品茶的要
點是徐緩：「茶須徐啜，若一吸
而盡，連進數杯，全不辨味，
何異傭作」。意思是好茶要慢慢
品嚐，如果拿起茶來，一口就吞
了下去，喝得又快又急，完全沒
辦法體會茶湯細致的風味，就
太粗糙了。

清 烏龍茶二則——

清代詩人袁枚著有《隨園食
單》，他在書中對於品嚐到上
等的武夷岩茶之後的感受，曾
有一段生動的描述。他在〈武夷
茶〉中寫道：

「余向不喜武夷茶，嫌其濃苦
如飲藥。然，丙午秋，余遊武夷
山，到慢亭峰、天游寺諸處，僧

道爭以茶獻。杯小如胡桃，壺小如香櫞，每斟無一兩。上口不忍遽嚥，先嗅其香，再試其味，徐徐咀嚼而體貼之，果然清芬撲鼻，舌有餘甘。一杯之後，再試一、二杯，令人釋躁平矜，怡情悅性。始覺龍井雖清而味薄矣，陽羨雖佳而韻遜矣，頗有玉與水晶品格不同之故。故武夷享天下盛名，真乃不忝。且可淪至三次，而其味猶未盡。」

隨著半發酵的烏龍茶製法出現以後，武夷岩茶的品質就不斷提高，品嚐的內涵更加豐富，奠定了工夫茶興起的基礎。袁枚因病歸隱，著有《歸田瑣記》。他在〈品茶〉中記述：

清代梁章鉅是福建長樂人，曾任江蘇巡撫兼兩江總督。晚年

「余嘗再遊武夷，信宿天游觀

描述品茶使用如胡桃般小巧的茶杯，每杯茶湯不到兩口的量。

徐徐咀嚼而體貼之，果然清芬略岩茶的馨香，而後再徐緩專注地細嚐茶湯的滋味，果然清香撲鼻，舌有餘甘。

芬撲鼻，舌有餘甘。慢慢品嚐，令人感覺放鬆、平靜，心情十分愉快。於是寫下這篇讚賞武夷岩茶的文章，在歷史上傳為佳話，為人們所津津樂道。

小種也；又等而上之，曰奇種，此山以下所不可多得，即泉州、廈門人所講工夫茶，號稱名種者，實僅得其一、二，即泉州、廈門人所

中，每與靜參羽士夜談茶事。靜參謂茶名有四等，茶品亦有四等；今城中州府官廨及豪富人家，競尚武夷茶，最著者曰花香；其由花香等而上者，曰小種而已。山中則以小種為常品；

出少許，鄭重淪之。其用小瓶裝贈者，亦題奇種，實皆名種，雜以木瓜、梅花等物以助其香，非真奇種也。至茶品之四等，一曰

其精英，閱時稍久，其味亦即稍退。三十六峰中，不過數峰有之。各寺觀所藏，每種不能滿一斤，用極小之錫瓶貯之，裝在各種大瓶間，遇貴客名流到山，始

其等而上者，曰名種，此山以下不知等而上之，則曰清；香而不可多得。大約茶樹與梅花相近者，即引得梅花之味，與木瓜相近者，即引得木瓜之味，他可類推。此亦必須山中之水，方能發等而上之，則曰活；甘而不活，

如雪梅、木瓜之類，即山中亦不之品茶者，以此為無上妙諦矣。今香，花香、小種之類皆有之，今

其精英，閱時稍久，其味亦即稍退。三十六峰中，不過數峰有之。各寺觀所藏，每種不能滿一清，猶凡品也。再等而上之，則曰甘；香而不甘，則苦茗也。再

等而上之，則曰活；甘而不活，

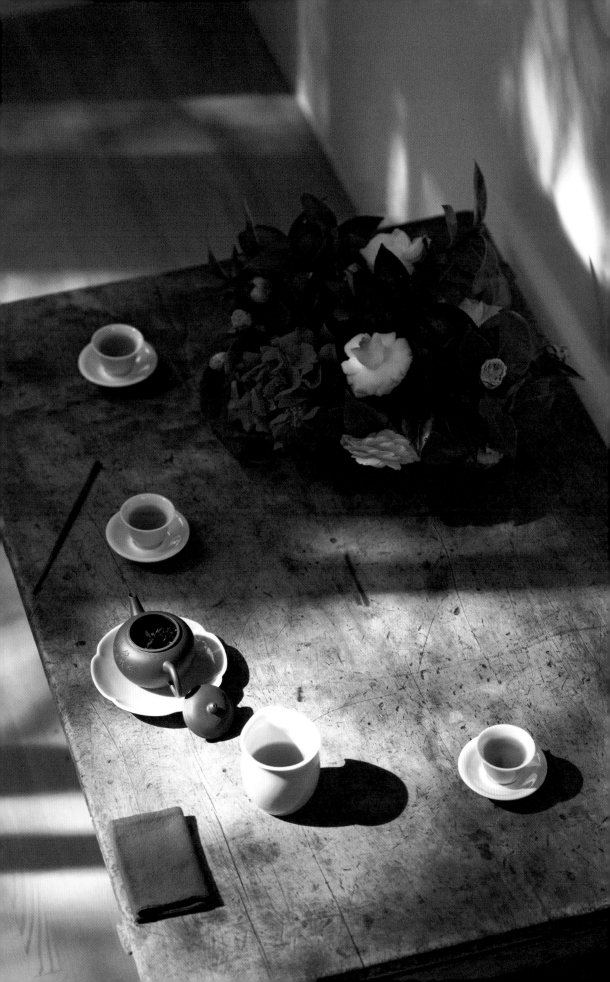

要純淨，湯色要鮮亮而清澈，香
純幽雅，沒有雜味。茶湯的滋味
最動人的地方，可是香氣是
明扼要，可謂經典。茶的馨香是
把好茶應具有的條件表述得簡
茶品分為四等：香、清、甘、活，
精於品茶。天游觀道士靜參把
的僧人道士，不僅精於製茶，更
武夷山茶區
古人有詩：「武夷山上多青霞，
武夷道士多種茶」。武夷山茶區
所未聞者。」
此等語，余屢為人述之，則皆聞
瀹以山中之水，方能悟此消息。
從舌本辨之，微乎微乎！然亦必
亦不過好茶而已。活之一字，須

而不清的茶只不過是凡品。等
而上之，茶湯要鮮爽可口，醇厚
回甘，滿口生津，香而不甘的茶
只是苦茶而已。但絕品的烏龍
茶還有更高的層次：活。茶味
要帶有活性，香氣與滋味富有
綿綿密密的變化，慢慢吞嚥下
去後，還有悠長宛轉的餘韻。
這股生動的活性，是一縷幽微
細致的氣韻，心情輕鬆、寧靜，
才能敏銳地體會出來。

半畝方塘一鑒開，
天光雲影共徘徊。
問渠那得清如許，
為有源頭活水來。
——朱熹

泡茶的三要素

我們喜歡茶香溫暖的陪伴，很多時候，只想輕鬆的喝杯好茶，希望簡單的泡出好喝的茶並不難，只要經過細心的練習就可以做到。

茶葉量、水溫、時間，是泡茶三個變化的要素。

我們要靜下心來泡茶，仔細品嚐每杯茶湯的味道，留意水溫和時間的影響。茶葉量的增減、水溫的高低變化、浸泡的時間長短，都會馬上改變茶湯的香氣和滋味。

想要琢磨泡茶的技巧，最簡單而有效的方法是做對照的工夫，對照的工夫做得越多，基本功越好。

下對照的工夫，要訣是連續泡兩次，每次只能更動一個條件，這樣感覺才會清楚，否則感覺會模糊不清。

例如，我們想試試不同的茶葉量，探索一下自己喜愛的口味和濃度。最好的方法是連續泡茶的要素之外，茶葉的水準、茶具的選擇與搭配、泡茶用水、自己喜愛的口味，也都影響一杯茶湯的風味。

除了茶葉量、水溫、時間三個泡茶，每次茶葉用量差別不要太大，只做一點點細微的調整就可以了，但是水溫和出湯的時間都不變，也就是泡茶的手法要維持一致，才能比對前後的香氣和滋味的變化，效果之旅，常常帶給我們驚奇的經

夫，對照的工夫做得越多，基本的印象會很深刻，完全不必強記。

如果想比對水溫高低的效果也是一樣，必須用同樣的茶葉，同樣的茶具，同樣的茶葉量，同樣的泡茶手法來實驗，才能得到清楚的印象。

那個好，有什麼不同。這樣獲得的印象會很深刻，完全不必強記。

驗和喜悅。工夫下得愈多，茶泡得愈好喝。

比對的工夫是非常有趣的發現

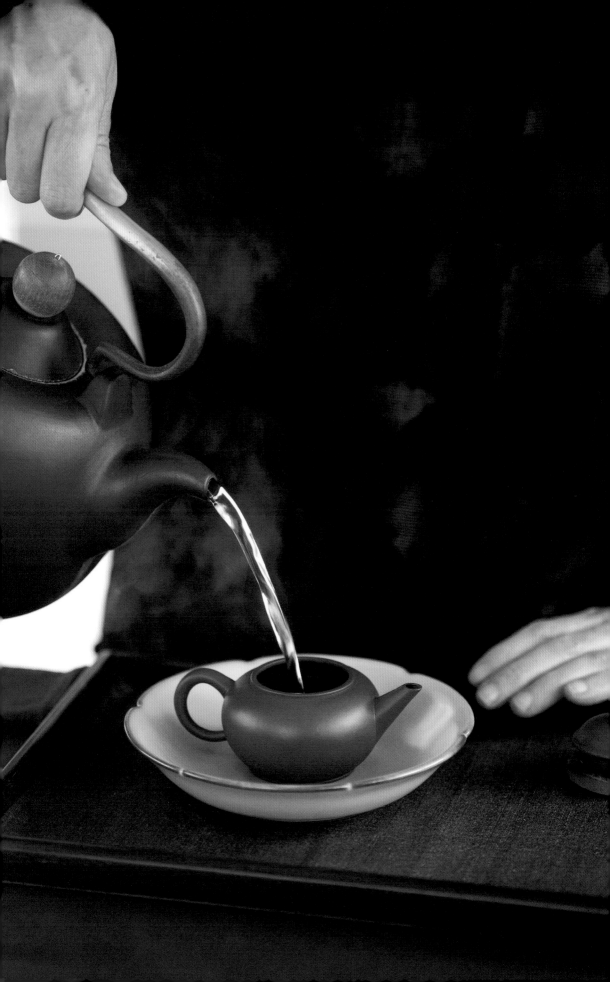

泡茶用水

明代張源在《茶錄》中說：「飲茶，惟貴乎茶鮮水靈。」

自古以來，中國人就很講究泡茶用水，知道好茶要用好水泡，茶味才會甘美。明代張大復在《梅花草堂筆談》中說：「茶性必發於水。八分之茶，遇水十分，茶亦十分矣。八分之水，試茶十分，茶只八分耳」。鮮明指出水質直接影響茶湯的品質，如果水質不美，再好的茶葉也泡不出它的價值來。

唐代陸羽的《茶經》在公元七八〇年刻印，是世界上第一本茶書。他在書中寫道：「其水，用山水上，江水中，井水下。其山水，揀乳泉、石池漫流者上；其瀑湧湍漱，勿食之⋯⋯其江水，取去人遠者。井，取汲多者」。

陸羽指出，煮茶用水，以山泉水最好，江水次之，井水最差。山泉水又以從鐘乳石滴下、在石池裡經過砂石過濾的，而且是漾溢漫流出來的泉水最好。波濤湍急、瀑布飛泉的水，不要飲用。在污染少、遠離人煙的地方汲取江水。在水源清潔，經常使用的活井中汲來的水，也是不錯的。

陸羽對煮茶用水的論述，開創了古人論水的先河，從唐至清，延續了千年之久。歷代的茶書總是把茶與水聯在一起，還有許多研究水的專著，把各地的泉水做了一番品評。

品茶必須先擇水、試水，各種水所含的物質不同，對茶湯品質影響十分明顯，古往今來，有過很多研究。歸納起來，古人評水，主要從水質和水味兩方面來談，好水的水質必須清、活、輕，水味必須甘、冽。

清，水質應當清澈純淨，沒有雜質。

活，指流動的水，不是靜止的

水。

輕，水的輕、重，很類似我們今天說的軟水、硬水。用軟水泡茶，茶湯明亮，香味鮮爽；用硬水泡茶則相反，會使茶湯渾濁，茶味發澀、變淡。

甘，宋代蔡襄在《茶錄》中說：「水泉不甘，能損茶味。」

甘，是寒的意思。泉水能甘而冽，水源多半在群山環抱之中，或者潛埋在地層的深處，經過岩石的多次滲透過濾，從地表的深層沁出，所以水質特別好。

明代田藝蘅在《煮泉小品》中說：「泉不難於清，而難於寒」。甘冽的水質最為難得。

千百年來，隨著環境的變遷，水質已經起了很大的變化。最主要的問題是各種污染日漸嚴重，大自然本來具有的水體自淨能力，已經失去了平衡，今天的江水、河水、雨水都不能隨便經由實際的試用和比對，才可

飲用了，而有些歷史上的名泉，也令人惋惜地乾涸了。

我們今天用什麼水來泡茶呢？

泉水——

遠離人煙和污染源的泉水，依舊是我們的最愛。由於水源和流經的地域不同，水質的含鹽量和硬度就有很大的差異，並不是所有的泉水都是泡茶的好水。在雨中取來的泉水懸浮物多，要等天氣放晴後，過幾日再去汲水，水質才會清澈好喝。山泉水不宜放置太久，最好趁新鮮的時候煮水泡茶。

礦泉水——

市售的礦泉水品牌很多，有的水中所含的微量元素對我們的健康很有益處，有的水味很好喝，但是適合飲用的水不一定發茶性，不一定適合泡茶，必須所以找出泡茶的好水。

過濾水——

我們在生活中最容易取得的就是自來水，各地自來水的水質落差很大，有的地區水源遭受嚴重污染，已經不能飲用了，有的地區水中礦物質含量太高，雖然經過濾水器處理，還是不能泡茶。即使水質良好的自來水也不能直接用來泡茶的，因為水中含有消毒作用的氯氣，會破壞茶香，損害茶湯的鮮爽度，一定要先過濾，才能泡茶。濾水器的品牌與功能十分多樣，一般都能去除氯氣、雜質、微生物。使用不同品牌濾水器所濾出來的水泡茶，在口感上會有些差別，可以隨自己的喜愛來選擇。

煮水

茶湯的風味不僅僅與水質好壞關係密切，還與煮水壺的材質、茶爐的燃料，和開水沸騰的程度也有關係。

陸羽在《茶經》中，對開水沸騰程度做了形象生動的描述：

「其沸如魚目，微有聲，為一沸。緣邊如湧泉連珠，為二沸。騰波鼓浪，為三沸。已上水老，不可食也」。三沸過後的水就煮過頭了。

煮水要注意辨別開水沸騰的情況，清楚的掌握水沸的程度，是為了防止水煮得「過嫩」或「過老」。過嫩和過老都不好。

所謂「過嫩」，就是水溫不夠。

所謂「過老」，有兩個意思，一是指水溫太高，一是指水開過了頭。用溫度不夠的水泡茶，不能釋放茶味，香氣和滋味都會很單薄；水溫過高的話，茶味會苦澀。而水燒得過頭，則會使原須自己動手……烹茶須用小爐，烹煮的地點須遠離廚房，而近在飲處……茶爐大都置在窗前，用硬炭生火。主人很鄭重地煽著爐火，注視著水壺中的二氧化碳氣體揮發掉，水味就失去了甘鮮，泡出來的茶湯帶有滯鈍的感覺，缺乏鮮爽味。

林語堂先生是福建龍溪人，工夫茶是他家鄉的飲茶方式，他在《生活的藝術·茶和交友》中，對於工夫茶的泡茶情景作了一段精彩的描繪，其中用炭看爐火，等到水壺中漸發沸聲後，他就立在爐前不再離開，了手中所應做的事。他時時顧更加用力地煽火，還不時要揭開壺蓋望一望。那時壺底已有小小泡，名為『魚眼』或『蟹沫』，這就是『初滾』。他重新蓋上壺蓋，再煽上幾扇，壺中的沸聲漸大，水面也漸起泡，這名為『二滾』。這時已有熱氣從壺口噴出來，主人也就格外的注意。到將屆『三滾』，壺水已經沸透之時，他就提起水壺，將小泥壺裡外一澆，趕緊將茶葉加入泥壺，泡出茶來。這種茶如福建人「要顧到烹時的合度和潔淨，更裝著一個小泥茶壺和四個比咖啡杯小一些的茶杯，再將貯茶葉的錫罐安放在茶盤的旁邊，是為了防止水煮得「過嫩」或況，清楚的掌握水沸的程度，夫茶是他家鄉的飲茶方式，他隨口和來客談著天，但並不忘裝著一個小泥茶壺和四個比咖啡杯小一些的茶杯，再將貯茶葉的錫罐安放在茶盤的旁邊，裡外一澆，趕緊將茶葉加入泥壺，泡出茶來。這種茶如福建人

所飲的『鐵觀音』，大都泡得很濃。小泥壺中只可容水四小杯，茶葉占去其三分之一的容隙。因為茶葉加得很多，所以一泡之後即可倒出來喝了。這一道茶已將壺水用盡，於是再灌入涼水，放到爐上去煮，以供第二泡之用。嚴格地說起來，茶在第二泡時為最妙。」

明代許次紓的《茶疏》，對煮水的燃料、煮水的方法和適宜泡茶的水沸程度都有詳細的闡明，在這裡與林先生的文章作一個有趣的對照：

「火候：火必以堅木炭為上，然木性未盡，尚有餘烟，烟氣入湯，湯必無用。故先燒令紅，去其烟焰，兼取性力猛熾，水乃易沸。既紅之後，乃授水器，仍急扇之，愈速愈妙，毋令停手。停過之湯，寧棄而再烹。

湯候：水一入銚，便須急煮。候有松聲，即去蓋，以消息其老嫩。蟹眼之後，水有微濤，是為當時。大濤鼎沸，旋至無聲，是為過時。過則湯老而香散，決不堪用。」

乍看之下，這兩篇文章闡述煮水的方法是相同的，但是仔細對照後，便能發覺在開水沸騰的程度上有些差別。沖泡綠茶的水溫一般比較低，許次紓認為「蟹眼之後，水有微濤，是為當時」。而由林語堂先生的文中則可以看出，沖泡工夫茶所用的開水沸騰程度將屆「三沸」，已達到一百度左右，水溫相對而言高得多了。

古人都以目測或聆聽水聲的方式來辨別開水沸騰的程度，使泡茶的水溫恰到好處，這一點實在很不容易。北宋蔡襄在《茶錄》中就說：「候湯最難」。古人必須憑藉豐富的經驗來判斷水溫，今天則有溫度計可以幫助我們練習，不但方便，也精準多了。等到煮水的經驗純熟了，就可以目測來辨別水溫了。

煮水，除了要注意開水不能煮老之外，還要掌握水溫。不同的茶類、發酵程度不同的烏龍茶、新茶、隔季的茶、陳茶，所用的水溫都有此高低的差別，水溫是泡好茶的關鍵要素，配合茶葉量的增減、浸泡的時間長短，可以變化出許許多多不同的風味來。

浸泡 的 時 間

陸樹聲在《茶寮記》中說：「葉茶驟則乏味，過熟則味昏底滯」。沖泡綠茶，如果出湯太快的話，滋味會很單薄，而浸泡過久的話，茶湯的滋味就會悶濁而不鮮爽。張源在《茶錄》中說：「釀不宜早，飲不宜遲。早則茶神未發，遲則妙馥先消」。

出湯的時間要掌握得恰到好處。太早，茶味還沒有泡出來，太遲，則妙香已經消散了。

陸樹聲和張源都是明代的人，喝的是綠茶，談的也是綠茶的沖泡方式，不過烏龍茶的沖泡原則是相同的。

烏龍茶比綠茶耐泡，沖泡的次數較多，茶湯的風味變化也比綠茶多。由於茶葉的特質和每個人口味的差別，泡茶的手法可以變化無窮，好比不同的音樂家演奏同一首樂曲，由於詮釋的方法不同，而呈現出不同的情感與音樂風格。

但不論泡什麼茶，如果浸泡的時間長，所浸出的咖啡鹼及單寧酸就會增多，反之則較少。

一般我們所用的茶葉，品質高低落差很大，高品質的茶葉，浸泡的時間稍久一點也不會太苦澀。口味重的朋友嗜好濃飲，

浸泡的時間可以隨喜愛稍稍加長。不過浸泡的時間過久，會使茶味悶濁滯鈍而不鮮爽，清雅的香氣與活性也會消散了，則是不變的法則。

好喝的感覺

我們都有一種類似的經驗，每當我們喝到一杯好茶時，那種深深的滿足感，可以在心情上帶來難以形容的放鬆和平靜。但是我們卻沒有辦法清楚地解釋那個味道、那個香氣，總是覺得能夠表達的語言實在很有限。這是由於我們的嗅覺與味覺的神經系統跟腦部的語言中樞不直接交流的原故。它們跟管理情緒、學習和記憶的大腦區域相聯結，所以，經由氣味或食物的味道浮現出來的記憶影像裡，經常伴隨著某種情感的成分。

當我們喝到一杯好茶時，那種深深的滿足感，可以在心情上帶來難以形容的放鬆和平靜。但是我們卻沒有辦法清楚地解釋那個味道、那個香氣，總是覺得能夠表達的語言實在很有限。這是由於我們的嗅覺與味覺的神經系統跟腦部的語言中樞不直接交流的原故。它們跟管理情緒、學習和記憶的大腦區域相聯結，所以，經由氣味或食物的味道浮現出來的記憶影像裡，經常伴隨著某種情感的成分。

嗅覺是完整的味覺經驗的一部分，它非常重要，它影響我們對於食物味道的反應跟判斷。如果我們的鼻子不暢通，食物不一種奇特的感覺，會與其他感覺系統得到的訊息聯結，產生複雜的反應，使得感覺能力十質。

不過我們的嗅覺作用似乎時常改變，即使同一個人，對於相同氣味的靈敏度及判斷也常有極大的不同。當我們情緒緊張、睡眠不足、疲倦、感冒、不舒服的時候，靈敏度都會降低；刺激性強烈的食物也會使靈敏度暫時衰退，比如大蒜、生蔥、香菸……都讓我們的感覺比較遲鈍；而環境四周的光線、色彩、聲音、溫溼度的強弱變化，同樣影響我們的感覺能力。嗅覺是含了嗅覺作用在內，所以它的感覺能力同樣具有不穩定的特質。

但失去大部分氣味，而且我們幾乎無法辨認食物的味道了。

分不穩定，具有善變的特質。

我們的味覺十分有趣，每個人對於味道的感覺靈敏度、判斷力又有相當大的差別。比如對於苦味和澀味的感受，每個人的味蕾感覺區域都有點不大相同，喜愛的程度也不同。有的人不大接受苦味，有的人不大接受澀味，有的人卻兼愛兩者，喜愛苦澀味化後轉爲甘醇的喉韻，而苦澀的濃郁度或強烈程度又因人而異。味覺的作用包度又因人而異。味覺的作用包含了嗅覺作用在內，所以它的感覺能力同樣具有不穩定的特質。

由於我們的感受是這樣一種千變萬化的過程，所以好喝的感覺是相當主觀的。

自己喜愛的口味

我們應該爽朗的追求自己喜愛的口味，也應該學習理解及尊重他人喜愛的口味，學習欣賞不同的美感。

無意識的追求自己喜愛的口味，可能會陷進難以滿足的渴求中。而有意識的追求，是種自我學習的方法，並不是自我中心的行為。帶著輕鬆的覺察泡茶，技巧自然而然就會進步。透過覺知，我們終歸會發現無常的祕密與它的美。

我們經常誤以為好喝的茶有個標準，這種想法有時會讓我們落入矛盾與困惑之中。其實茶

好不好喝，是茶湯泡得夠不夠的問題，而不是標準的問題。標準往往就只有一個，而在水準以上的好茶卻可以豐盛多力研究怎樣泡出自己滿意的茶湯，才有來自內在的動力驅策自己下工夫，工夫做得深厚，體會的境界自然就會不同。有喜愛的驅策力，學習的道路便自動在我們腳下鋪展開了。

自己喜愛的口味並不會停留在單一而固定的滋味上，泡茶的技巧老練、經驗豐富之後，感覺漸漸敏銳，品味逐漸細膩，喜愛的口味也會隨之改變。

就是從內而不從外把握生命的能力」。了解自己喜愛的口味，並且追求自己喜愛的口味，努

喜愛美味本來就是我們的天性，順著天性，以自己喜愛的口味作為記憶的基準，才能開心地學習辨別各種茶湯的滋味，熟悉泡茶的三個要素之間的平衡關係，體會出茶具和水質的差異所帶來的影響。

日本禪者鈴木大拙說：「東方人氣質中最特殊的東西，可能

重他人喜愛的口味，學習欣賞不同的美感。

喜愛美味本來就是我們的天味，可能會陷進難以滿足的渴求中。而有意識的追求，是種自姿。

無意識的追求自己喜愛的口樣，像藝術的世界一樣多彩多湯，才有來自內在的動力驅策

茶，技巧自然而然就會進步。透

的祕密與它的美。

神祕的平衡點

泡茶的三個要素之間是一種動態的平衡關係，我們的樂趣及挑戰便是尋求和諧而短暫的平衡。每當它們會合到某個神祕的平衡點，也就是茶葉用量、水溫高低、出湯時間都拿捏得恰到好處的時候，我們的舌頭會嚐到令人驚奇的茶湯。

季節的溫度、溼度、空氣的流動——空間裡的風速，茶具的大小、材質、形狀、厚薄，用水的水質和軟硬度，都在參與一泡茶的協奏。情況改變時，我們要以新鮮的、適合的方式來處理，靈活的調整泡茶的手法，不能以一成不變的態度來對應，否則我們的茶湯就會失去迷人的魅力了。

移動的平衡點喚醒我們天生的好奇心，吸引我們進入一個尋寶的遊戲，在遊戲中，我們的敏銳度和彈性得以成長。

教人感到幸福的茶湯，有如優美動人的和聲，許多味道流暢地混合，品嚐起來，就好像是一個飽滿而均衡的整體，讓我們感覺到一種完全的、愉快的和諧性。

追尋平衡點，需要微細的覺察：

茶味的濃淡

清朝畫家惲壽平說：「青綠重色，為濃厚易，為淺淡難。為淺淡易，而愈見濃厚為尤難」。石青、石綠是兩種國畫常用的礦物性顏料，色彩非常漂亮，用這兩種顏料來著色的山水畫一般稱作「青綠山水」，又稱為「金碧山水」。惲壽平的意思是用青綠重色來表現富麗濃厚的境界容易，要表現淺淡風雅的畫意就比較難。而渲染成淺淡的色調還算容易，要在淺淡裡顯現出深厚度則更難。

這段話用來討論茶味的濃淡也是非常貼切的。茶的味道要泡

得濃而不滯、淡而不薄，是很不容易的事。濃茶要濃到化得開，淡茶要淡到不單薄乏味，都是一種境地，除了茶葉要好，有「茶底」之外，還需要千錘百鍊的功夫才做得到。

喉韻

烏龍茶的香氣馥郁，芬芳持久，它的滋味濃醇鮮爽，在我們慢慢品嚐幾口之後，當會滿口生津，舌有餘甘，回味無窮，這樣的餘味一般稱作「喉韻」。

「韻」本來是指音韻、聲韻的意思，六朝劉勰在《文心雕龍》中說：「異音相從謂之和，同聲相應謂之韻」。後來「韻」又用在繪畫美學裡，南北朝畫家謝赫在《古畫品錄》裡提出繪畫的六法，「氣韻生動」居於第一位。

到了宋朝，則把「韻」推廣到一切藝術範疇，並且不再是某種風格的作品所獨有的，而是各種風格的藝術作品都可以具有的。

北宋范溫對於「韻」的涵義解釋為「有餘意」，也就是「大聲已去，餘音復來，悠揚宛轉，聲外之音」。又說：「韻者，美之極」。凡是最美的藝術作品，必定具有韻味。

韻，就是「有深遠無窮之味」的意思。用「喉韻」來形容烏龍茶悠揚宛轉的餘味真是十分傳神。

洞見的入口

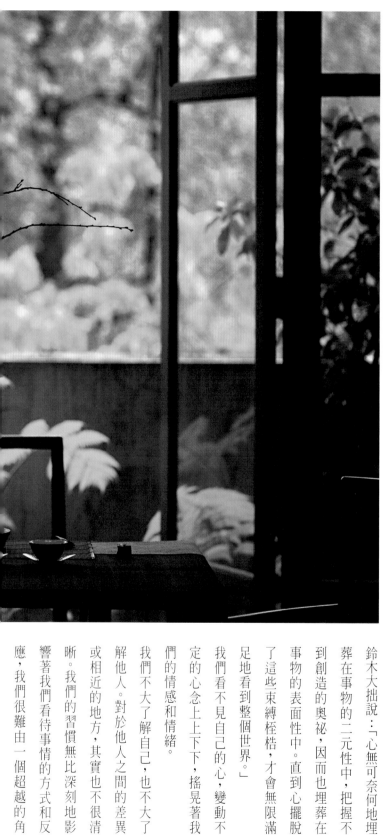

鈴木大拙說：「心無可奈何地埋葬在事物的二元性中，把握不到創造的奧祕，因而也埋葬在事物的表面性中。直到心擺脫了這些束縛桎梏，才會無限滿足地看到整個世界。」

我們看不見自己的心，變動不定的心念上上下下，搖晃著我們的情感和情緒。

我們不大了解自己，也不大了解他人。對於他人之間的差異或相近的地方，其實也不很清晰。我們的習慣無比深刻地影響著我們看待事情的方式和反應，我們很難由一個超越和反應的角

度去思維各人的不同氣質。如果我們能夠增進對自己和對他人的了解，就能增進彼此之間的和睦與情誼。

我們和外界的一切接觸，都是透過感官而來。我們的眼、耳、鼻、舌、身如何受到外界的引動，我們的心又是如何因這些引動而生起喜惡的反應，我們並不明瞭。在品茶的時候，我們向內觀照，若能看見閃爍而過的感受，若能了解我們心念的運作，感官的接觸就可以成為洞見的入口。

烏龍茶的特質十分迷人，不但細致、豐富，又變化無窮。每當我們捧起一杯香氣四溢的茶湯時，很自然就打開了我們的心和所有的感官。透過對湯色、香氣、滋味的細細鑑賞、品嚐和回味再三，我們會生起各種感受，我們在自己心中清楚的觀察這

此些感受，並且思維它，當一些感
受在內心造成衝擊時，我們便
有機會了解這一連串內在情緒
的變化是如何運作的。

我們學習觀察自己的口感：和
別人對照起來，我們喜愛濃稠
的味道，還是清甜的味道？我
們喜愛的口味是比較重的，還
是比較輕的？對於苦澀的感受
如何？接受度如何？喜愛的程
度如何？我們學習觀察自己的
內心：對於茶湯的各種風味反
應如何？自己的喜好會不會隨
著外在環境的影響而變換著？
什麼味道是自己最喜歡的味

道？什麼香氣是自己最喜愛的
香氣？……如此持續的觀察，
我們的敏銳度就會逐漸提高
了，我們的感受由粗鈍而變得
細微了。當了解穩定地增長時，
我們逐漸明瞭了無盡流轉的自
然法則，心也就越來越不會去
抓取，而漸漸輕快靈活起來
了。

回復柔軟與敏銳的心有如孩子
的赤子之心，是自在與平靜的，
它會自然地覺知。它不但了解
自己，對於他人的不同感受與
意見也很容易了解，並由此而
產生真正的尊重與體貼。

落日平臺上，春風啜茗時。
石闌斜點筆，桐葉坐題詩。

──杜甫

茶有真味

如果我們喜愛茶道，卻不重視茶湯的豐富性與充實性，就錯過了這門藝術的重心。茶湯的美是茶道的深度與內涵。

茶道是生活的藝術，也是品味的藝術，並不是表演的藝術，更不是裝飾的藝術。它是溫柔敦厚的待客之道，是親切地與朋友分享一杯好茶的心情。分享的時候，我們會跟一種沒有條件的東西——一種心境，一種喜悅的境界連結。如果我們只關心自我表現，或者只追求漂亮的茶具和茶席表面上的美感，卻疏於涵養待人接物的溫柔

心、體貼心，就還沒有把握住茶魂。寫書法可以培養畫家的功力。

清末民初的畫家溥心畬曾說：「做為一個畫家，修養第一，書法第二，繪畫第三」。意思是一個畫家的修養境界和他的功力是藝術生命的底蘊。

「道藝一體」為中國的傳統藝術精神。中國人一向認為藝術家平素的精神涵養、天機的培植。而中國繪畫以書法為基礎，書境通於畫境。中國的書法是一種類似音樂或舞蹈節奏的藝術，它具有線形美，有情感與人格的

表現，是中國繪畫的養分與靈道的精神。

我們喜愛茶道的朋友如果這麼期許自己：修養第一，基本功第二，茶道第三。茶道的意境是否會自然而然地轉變，逐漸往開闊、深邃、而又活潑的格局拓展呢？

【集三】

無窮出清新

中國是茶葉的故鄉。

一千多年前，綠茶由中國傳入日本。品茶的風潮伴隨著禪宗思想在日本傳播開來。雖然在現代中國，古代的飲茶方法已經不存在了，但日本人卻把它完整地保留下來，發展為一種細膩而獨特的美學儀式——茶道文化。日本美學家岡倉天心稱之為「審美的宗教」。

三百多年前，紅茶也由中國傳入英國。英倫本島並不生產茶葉，但是英式下午茶的情調隨著大英帝國的擴張而風靡了全世界。在維多利亞時代，茶和名貴的銀器及瓷器是財富與社會地位的標誌，而在普通的家庭裡，飲茶代表著有教養和懂禮心底湧起珍惜之情。

我們的茶葉品種花色繁多，常常讓我們自己也眼花撩亂，更何況外國朋友。和鮮花、水果比較起來，茶葉顆粒細小，乍看之下，外形差別不大，顏色相近，很難辨認。但是仔細觀察，卻是千姿百態；品嚐起來，香氣和韻味變化萬千，湯色繽紛多彩，極為好看。泡茶的方法，需要看茶泡茶，靈活的來對應。

如果我們把烏龍茶比做樂譜，茶具比做樂器，泡茶的人就好

貴的銀器及瓷器是財富與社會的民族充滿了豐沛的創造力，如果我們覺知到這點，便會從

今天，我們在台灣享受的，則是品飲烏龍茶的樂趣。

綠茶是不發酵茶，紅茶是全發酵茶，而烏龍茶介於綠茶和紅茶之間，是部分發酵茶，簡稱半發酵茶。烏龍茶的面貌豐善富變，令日本人欣喜，令英國人困惑。

無窮出清新，是兩岸茶葉寶貴的特質，源源不休止的蛻變來自古老文化的美學基因。我們

比演奏家了。有美味的水準，而我們的覺知與創造力，用鑑賞的態度來品茶，使我們的生命透進藝術的光彩。也許，需要花一點時間來培養我們的敏銳度和審美的品味，可是又有什麼關係呢？除了短暫的生命本身之外，沒有事情催促我們，我們可以慢慢玩味。

又有獨特風味的茶湯，就像音樂的旋律：優雅、豐富、稠密、和諧、平衡、有層次、有張力、柔美甜滑或者剛烈有勁……呈現多彩多姿的生命力，茶味總是隨著茶主人的「詮釋」而變幻著，由於茶主人的口味與手法不同而展露出不同的風韻。

所有的藝術，只有嗅覺和味覺的創作不能被忠實地記錄下來。繪畫、雕塑、建築、音樂、戲劇、舞蹈……都可以透過影像、錄音保留，可是，茶味只能被收藏在心中。正是如此，我們才能體會禪境的當下。「茶味禪味，味味一味」，茶與禪相通，在茶味的底蘊裡，富含著不能言說的禪味。

百花齊放一直是我嚮往的境界，那代表智慧、創意和活力交融的時代。靜心泡茶，可以活化

121

飲茶的流變

——茶者，南方之嘉木也。

陸羽所寫的《茶經》以這句話作爲開頭。

喝茶的習慣古老到無法推測究竟始於何時，只是「茶」這個字，是從陸羽時代開始被使用的。中國古代對茶的稱呼有十幾種，有的一個字還有好幾個意思，現在通用的「茶」，是在中唐以後才確立下來的。

我們覺得渴了，喝水就可以，喝茶就不光是爲了解渴，而是追求一種解渴以外的東西。喝茶不像喝水，是得花工夫的，這個

時候文化之芽便透露出來了。

等到陸羽將它體系化時，茶可以說已經跳脫文化的萌芽期，逐漸迎向成熟期了。

茶從發現到今天，已經有四、五千年的歷史。最早的用途是藥用、食用和祭祀用，經過長期的演變，然後作爲飲用。

喝茶的習慣首先出現在茶葉的原產地四川一帶，後來沿著長江移向中下流地區，逐漸發展到適合栽種茶樹的江南。

距今二千多年前，西漢文人王褒的《僮約》，是有關飲茶的最古文獻。這篇文字寫於西漢宣

帝神爵三年（公元前五九年），文內有「烹茶盡具」、「武陽買茶」等語，表明西漢時代的四川已經有喝茶的時尚，而且還有專用的茶具，也有了茶市。

接下來爲期約二百年的東漢，並沒有出現有關茶的文獻記事。魏晉南北朝的三、四百年間，有一些零星的記載可以看出，茶葉生產已遍及中國東南各地，產茶區域初具規模。晉人杜育的《荈賦》，談到了如何取水、擇器，是中國的第一首茶詩。大體而言，在唐代之前，飲茶文化僅僅是萌芽期，茶風並

不興盛。

唐　煮茶——

陸羽的《茶經》在唐德宗建中元年（七八〇）刻印，是世界上第一本茶書。全書七千多字，先總結了古代的茶事，再來有系統地說明茶葉的產地、種植與採製，詳列茶具的名稱、形制、材質與色彩，提出了炙茶、選水、看湯、煮茶的方法，並進而討論飲茶的精粗之道。

北宋著名詩人梅堯臣感性地寫下這樣的詩句：「自從陸羽生人間，人間相學事新茶」。其實茶事並非始於陸羽，但在陸羽之前的飲茶方法，如晚唐詩人皮日休所形容的：「必渾以烹之，與夫瀹蔬而啜者無異」。意思是把茶葉放進水裡煮，喝的茶像蔬菜湯一樣，很粗糙的。陸羽在《茶經》裡也提到：「或用

蔥、薑、棗、橘皮、茱萸、薄荷之屬，煮之百沸，或揚令滑，或煮去沫，斯溝渠間棄水耳，而習俗不已」。民間一般的飲茶習俗，不但在茶裡加進各種各樣配料，而且煮了又煮，茶的味道就像溝渠裡的廢水一樣，實在可解的知己。陸羽曾經寫了一篇簡單的自傳，在自傳中提到的朋友，只有皎然一人。很多人為陸羽寫詩，但皎然是寫得最多的人，詩的內容有尋訪、送別、聚會等。有一年的重陽（九月九日），皎然在僧院與陸羽品茶，皎然題了一首〈九日與陸處士羽飲茶〉的五言絕句：「九日山僧院，東籬菊也黃。俗人多泛酒，誰解助茶香」。《唐詩三百首》輯錄的〈尋陸鴻漸不遇〉，我們都很熟悉：「移家雖帶郭，野徑入桑麻。近種籬邊菊，秋來未著花。扣門無犬吠，欲去問西家。報道山中去，歸來每日

斜」。他又有一次去蘇州訪陸羽，同陸羽是忘年之交，互相了解的知己。陸羽曾經寫了一篇簡單的自傳，在自傳中提到的朋友，只有皎然一人。很多人為陸羽寫詩，但皎然是寫得最多的人，詩的內容有尋訪、送別、聚會等。有一年的重陽（九月九日），皎然在僧院與陸羽品茶，皎然題了一首〈九日與陸處士羽飲茶〉的五言絕句：「九日山僧院，東籬菊也黃。俗人多泛酒，誰解助茶香」。《唐詩三百首》輯錄的〈尋陸鴻漸不遇〉，我們都很熟悉：「移家雖帶郭，野徑入桑麻。近種籬邊菊，秋來未著花。扣門無犬吠，欲去問西家。報道山中去，歸來每日斜」。他又有一次去蘇州訪陸

僧，同陸羽是忘年之交，也是一位茶人，人間相學事新茶」。其實「雋永」——滋味深長。同時還認為一「則」茶末最好只煮成三碗，若煮成五碗的話，味道就差了一些。這都表明他飲茶的目的主要在於「品茶」，用欣賞品味的態度來飲茶，把它當作一種精神上的享受，一種藝術。

有關「茶道」一詞最早的文獻，是在皎然題為〈飲茶歌誚崔石

陸羽在飲茶這件事上的重要性，是把它提昇到「審美」的境界：他對於茶味追求「珍鮮馥烈」——香味鮮爽濃強；追求

一位文才洋溢、心志清淨淡泊、使君）的詩中：「孰知茶道全爾真，唯有丹丘得如此」。皎然是一位文才洋溢、心志清淨淡泊、

羽也不遇，再寫下一首五言律詩〈訪陸處士羽〉：「太湖東西路，吳主古山前。所思不可見，歸鴻自翩翩。何山嘗春茗？何處弄春泉？莫是滄浪子，悠悠一釣船」。陸羽曾經住在皎然的茗溪草堂數年（有的書中記載為湖州妙喜寺），與皎然的友情最深厚，思想最接近。唐代的詩僧中，皎然的文名最高，他的詩文在死後被皇帝下令抄寫，收錄在秘書監。

唐代封演寫的《封氏聞見記》（約八世紀末）指出：「楚人陸鴻漸為茶論，說茶之功效，

並煎茶之法，造茶具二十四事，以都籠統貯之，遠近傾慕，好事者家藏一副……於是茶道大行，王公朝士無不飲者」。雖然在《茶經》中並沒有提到「茶道」二字，但是陸羽寫書，提出品茶的鑑賞之道，從此建立了品茶藝術的傳統。

中國唐、宋時代的製茶方法，以團餅茶為主流──先把茶葉製成蒸菁綠茶，再拍壓成團餅的形狀，前後大約有一千年左右。因為茶葉在貯藏過程中很容易吸收水分，經過壓製的法不斷地沿革，所以飲茶的方

團餅茶比較緊密，可以防潮。

宋徽宗宣和年間（一一一九──一一二五）製茶的趨勢由蒸菁團茶朝向蒸菁散茶轉變，以便保留更多茶葉的香氣。但在宋代，團餅茶的生產還是略多於散茶，直到元代，散茶才明顯超過團餅茶而成為主流。

煮茶法、點茶法、泡茶法，分別代表中國唐代、宋代和明代不同的時代風格。我們現代所用的泡茶法屬於晚明以後的喝法，煮茶法和點茶法在中國已經完全消失了。由於製茶的方

124

式也隨著相應調整變化；而對於香氣與滋味無盡的追求，又反過來刺激製茶的方式不停地流變與創新。雖然飲茶的形式有所變異，但由陸羽覺醒的審美意識，卻一直在歷代的風雅人士心中迴盪綿延，從而發展出一脈精微燦爛的生活美學，直到清代才開始逐漸衰微沒落。

日常生活裡的飲茶情調，與繪畫、詩歌一樣，都可以顯示出一個民族的時代風尚與情感。

陸羽生在唐代開元年間（約八世紀的中葉），他的一生正處於禪學的黃金時代。鈴木大拙博士曾說：「中國人那種富有實踐精神的想像力，創造了禪」。唐代茶風的形成與禪宗有密切的關連。「一日不作，一日不食」是唐代高僧百丈懷海禪師（八一四年歿）的名言，百丈禪師爲禪僧、禪院所定的生活規範——《百丈清規》，是禪宗史上劃時代的事跡。從天竺國（印度）直譯過來的佛經中，我們看不到以茶禮佛的資料，但在唐代禪寺之中卻極重視茶禮，《百丈清規》裡彌漫著茶香芬芳。百丈禪師活到九十四歲的高齡，他與陸羽是同時代的人。陸羽被智積禪師撫養長大，他在茶道裡發現了和諧的秩序。

陸羽論述煮茶的方法時，保留了習俗裡用鹽的習慣，但不在茶裡加進任何配料。他提到後代經常討論的問題：煮茶用水。陸羽認爲山泉水最好，江水次之，井水最差。山泉水又以從鐘乳石滴下、在石池裡經過砂石過濾的，而且是漾溢漫流出來的泉水最好。

水沸有三個階段：第一沸如魚目，第二沸如湧泉連珠，第三沸如騰波鼓浪。煮水要注意辨別開水沸騰的情況，掌握煮茶的節奏。

煮茶之前，餅茶必須先仔細烤好，趁熱用紙袋貯藏，不要讓香氣散失，等冷卻以後再碾成細末。

當水煮到第一沸時，在水中加入適量的鹽。第二沸時，舀出一瓢水，用竹筴在沸水中繞圈攪動，再把茶則上的茶末從漩渦中心投下。到了第三沸時，水滾得像狂奔的波濤，泡沫飛濺，就用剛才舀出的那瓢水加進去止沸，使茶沉靜，孕育出好喝的沫餑。酌茶時，把茶湯舀進碗裡，須使沫餑均勻。沫餑是茶湯的精華，薄的叫沫，厚的叫餑，細

輕的叫花。

陸羽以詩意的筆觸描寫茶湯帶給人的美感：

「如棗花漂漂然於環池之上；又如迴潭曲渚青萍之始生；又如晴天爽朗有浮雲鱗然。其沫者，若綠錢浮於水湄，又如菊英墮於鐏組之中。餑者，以滓煮之，及沸，則重華累沫，皤皤然若積雪耳。〈荈賦〉所謂『煥如積雪，燁若春藪』，有之。」

一九八七年，陝西省扶風縣法門寺地宮出土了一整套唐代茶具，是《茶經》刊印一個世紀之後，唐代皇帝僖宗供奉佛祖真身舍利的供養物。依據茶具銘文及同時出土的《物帳碑》記載，知道這是皇帝的御用真品。在這套精美華麗的茶具組

花很像漂浮在圓形池塘上的棗花，又像曲曲折折的水邊和水洲上新生的青萍，也像晴朗的天空中魚鱗般的浮雲。沫像

浮在水岸上的綠苔，又像掉在器物、顯示晚唐的飲茶潮流，是煮茶與點茶同時並存的情況。

其中的鎏金摩羯紋銀鹽台，更透露茶道由煮茶法向點茶法過渡的期間，還保留了在茶中加鹽的習慣。

宋 點茶──

到了宋代，點茶法蔚為風尚，在蔡襄的《茶錄》和宋徽宗的《大觀茶論》裡，都沒有再提到加鹽的事。

宋代是一個崇尚細膩的時代。宋代的山水畫和花鳥畫的意

中，有煮茶和點茶兩種形式的酒杯裡的菊瓣。餑是沉在下面的茶渣，在水沸騰時泛起的濃厚的泡沫，像耀眼的白雪。〈荈賦〉中說：「明亮得像白雪，燦爛得像春花」，確實是這樣的。

境，情致動人，意象豐富，靜遠空靈。文學方面也是，相對於唐詩的雄渾，宋詩是精緻的。北宋末代的皇帝徽宗，無論是做為畫家或是書法家，都是第一流的。宋代的朝廷裡聚集了趣味高雅的人士。北宋四大書法家之一的蔡襄，就在出任福建轉運使，負責監製北苑貢茶的時候，創造了聞名天下的小龍團，又用他著名的小楷寫成了《茶錄》一書，向皇帝介紹建安茶的烹點方法。

北苑不是一個地名，也不是一種茶名，宋代時，把今天福建省建甌縣的東偏北方向、鳳凰山一帶的茶區稱為北苑。唐代的貢茶以顧渚山的紫筍茶最有名。宋代的貢茶以建安（即建甌）的北苑茶為主。

五代十國的南唐時代，建安創設了「龍焙」，專供御用，中國著名的詞人南唐李後主就曾享用過建安「龍焙」所產的貢茶。

南唐降宋是在宋代開寶八年（九七五），宋代罷顧渚的紫筍茶，改貢建安的蠟面茶，確切地說，是承繼南唐的舊制。宋太宗太平興國二年（九七七），開始製造茶面印有龍鳳圖紋的團茶，稱為「龍鳳茶」。宋眞宗咸平年間（九九八—一〇〇三），丁謂任福建轉運使，負責督造貢茶，專門精工製作了四十餅龍鳳團茶，僅約五斤，進獻皇帝，獲得皇帝的歡心。到宋仁宗慶曆七年（一〇四七），蔡襄接任福建轉運使的時候，又在大龍團的基礎上，製作了嬌小精雅的小龍團，原來的龍鳳團茶，一斤為八片，但是小龍團，二十八片才重一斤（有此記載為二十片）。他採用鮮嫩的茶芽作原料，餅面上有龍鳳瑞草的圖案，更受到皇帝的喜愛。

歐陽修的《歸田錄》中提到仁宗極其喜愛「小龍團」，即使是輔政的宰相也不曾下賜。只有一次賜與中書省和樞密院（宋代稱為二府，是政治的最高機構）的首長和次長各四人，一府二府八人的重臣才給兩餅，可見多麼珍貴寶惜。一片小龍團分成四份，一個人只能分到一點點。獲賜的八人，誰也沒有把它研磨來喝，因為那已成了他們的家寶，在佳客來時，便恭恭敬敬地捧出來，讓他們看。歐陽修還說，再有錢也沒辦法弄到小龍團，所以，它並不是茶而是寶。

把茶餅碾磨成粉末，過羅篩細後，放入茶盞中，直接用湯瓶注水沖點的方法，稱為點茶。用這種方法來評比茶葉品質的優

劣、茶道藝能高下的活動，稱爲「鬥茶」，也稱爲「茗戰」，鬥茶的風尚在宋代極爲普及。

學術界一般認爲鬥茶是在福建興起的，早在晚唐時期就已形成風氣。蘇轍〈和子瞻煎茶〉詩中說：「君不見，閩中茶品天下高，傾身事茶不知勞」，就是說這裡的鬥茶。「鬥茶」從字面分析，就有比高下的含意，實際上也正是如此。開始的時候，是福建茶區的茶農在採茶季節裡所舉行的一種娛樂活動，後來成爲一種影響全國的風尚。

茶葉比賽、競技、鬥新的傳統，

可以追溯到中唐。白居易在當蘇州刺史的任內，於寶曆二年（八二六），題了一首〈夜聞賈常州崔湖州茶山境會想羨歡宴因寄此詩〉的七言律詩，詩中有「紫笋齊嘗各鬥新」的句子。

陽羨茶在唐代時是獻給皇帝的進貢品，其中最好的叫做「紫笋茶」。由於陽羨茶的產區跨常州和湖州兩地，所以兩州刺史共同擔負進貢的責任。每年一到農曆三月的採茶季節，官吏就聚集在兩州交界的顧渚山監督製茶，並請品茶專家到茶山「境會亭」的建築物來，招待他們，

聽取他們的意見，希望選出品質最好的餅茶作爲貢茶。

到了北宋，范仲淹所寫的〈鬥茶歌〉中，也有「北苑將期獻天子，林下雄豪先鬥美」的句子。

鬥茶，既是鬥色，也是鬥品。就是在一起比試茶的品質，比試點茶的技藝，既比湯色，也比味道，最後決出品第。建安北苑茶區就是經過鬥茶、品評，而精選出貢茶的。

《茶錄》定稿於宋英宗治平元年（一〇六四），是繼唐代陸羽的《茶經》之後，最有影響力的

茶書。他在書中首先提出：茶色貴白，茶有眞香、茶味應甘滑。

在陸羽的《茶經》裡，煮茶的器具稱爲「鍑」，是一種無蓋的小鍋，可以目測水沸的程度。在蔡襄的《茶錄》中，煮水的器具是「湯瓶」，他說：「瓶要小者，易候湯，又點茶、注湯有準」。湯瓶是一種細頸、有把手、有流的煮水器。煮水的湯瓶要小，煮水不費時間，也容易注水、點茶。可是用湯瓶煮水，就看不見水沸的情況，無法「形辨」，水沸的情況只能以聲音來辨別了。南宋隱士羅大經有一首描寫「聲辨」的詩非常生動：「松風檜雨到來初，急引銅瓶離竹爐，待得聲聞俱寂後，一甌春雪勝醍醐」。當水的沸騰聲像「松風檜雨」的時候，立刻把銅瓶從竹爐上拿開，等到水聲沉寂以後，再把沸水沖入茶盞擊打，湯面上就慢慢浮現出像春雪一樣美麗的沫餑了。

飲茶所用的茶盞，陸羽極力推崇浙江的越瓷，蔡襄則認爲福建的建盞最好。在這裡，我們有趣地發現了茶對於中國陶瓷器所產生的影響，他們兩個人的意見看起來好像不同，其實，都是以烘托出茶湯最美的色澤爲原則的。陸羽認爲青瓷是茶碗最理想的色彩，因爲它使茶湯顯現動人的綠色，有如「青萍」，又有如「綠苔」，反之，白瓷則讓茶湯呈現淡紅色，有失韻味。唐代詩人陸龜蒙在《茶甌》詩中這樣形容青瓷茶碗：「豈如圭璧姿，又有煙嵐色」。到了宋代，貢茶的茶色貴白，蔡襄認爲應該用青黑色的建盞來襯托茶湯才最出色。建盞不僅在宋代風行中國，而且還由來華的日本昭明禪師從浙江省天目山的徑山寺帶去日本，被日本人稱作「天目碗」，成了日本的國寶。不過，後世明代的茶人則又轉爲鍾愛白瓷茶杯了，因爲明代散茶興起，當時人們所飲用的是與現代炒菁綠茶相似的芽茶，嫩綠色的茶湯，配上潔白的瓷杯，顯得清新爽目，雅致自然。明人張源在《茶錄》中說：「盞以雪白者爲上」。意思是用雪白的瓷杯來品啜「泛綠含黃」的茶湯最美、最享受。

點茶的風潮，帶動了對陸羽茶具的一些變革，除了湯瓶、茶盞之外，還有把茶湯擊打出沫餑的茶具，在蔡襄《茶錄》裡記載的是「茶匙」，到了宋徽宗的《大觀茶論》裡，改用了「茶筅」。茶筅後來被日本茶道沿用八百多年，一直到今天。

《茶錄》說明點茶前的炙茶、碾茶和羅茶的方法是這樣的：

烹點陳年餅茶時，先把茶餅放入乾淨的容器中，以滾沸的開水浸泡一會，等到茶餅表面的油膏變軟後，用竹筴小心翼翼地刮去兩層香膏，用茶鈐夾著，在炭火上烤乾水氣，然後用潔淨的紙裏住茶餅，以木槌敲碎。如果是當年的新茶，就不需要這道程序。

把敲碎的小茶塊放入茶碾中，快速地碾成粉末。隨用隨碾，茶色才會鮮白，不能過夜，否則茶色會轉為昏黃。

碾好的茶還要羅過，茶羅的絹孔要細，羅出的茶就能打出沫餑；如果羅孔過粗，羅成的茶末不夠細，茶末會下沉，點茶時不能與水交融，茶湯就產生不了沫餑。

蔡襄解釋點茶的方法如下：

點茶的時候，茶末和用水的比例要拿捏得恰到好處。把適量的茶末舀入茶盞裡，先注一點熱水，把茶末調成十分均勻的茶膏，再注入熱水，然後用茶匙環迴擊拂，打起濃厚的沫餑，到茶盞的四分滿為止，如果湯面的描述。點茶的方法在實際操作時，只需要幾分鐘的時間，浮滿鮮明如白雪一樣的厚沫，

茶和羅茶的方法是這樣的：看不見水痕，就是一碗極美味的茶湯了。

宋徽宗為北宋第八代皇帝，在位二十五年。他是一位多才多藝的藝術家，對於音樂、書法、繪畫、詩詞、品茶都十分精通。

不過，卻不是一個有所作為的皇帝，治國無方，生活奢侈，最後成了亡國之君。他不僅喜好品茶，而且以帝王之尊撰寫了茶論。他在《大觀茶論》裡，對於點茶的手法有極為精細生動

在如此短暫的瞬間裡，卻能夠體驗出這麼繁瑣細緻的七道工序，真是無微不至了，顯見他精通此道，是宋代點茶藝術的頂尖高手。他喜歡在宴請文武大臣時親自注湯擊拂，展現點茶的技藝，常常令他們讚嘆不已。

北宋時期，由於北苑貢茶制度的形成，團餅茶的製作總是不斷推出新花樣，精心採焙製造的貢茶越來越名貴。在小龍團之後，又創製了密雲龍；在密雲龍之後，又創製瑞雲翔龍。到了徽宗時代，貢茶的製造已經達到天下精品的巔峰。大觀年間（一一〇七—一一一〇），再創製三色細芽及試新銙、貢新銙，都講究採摘細嫩的芽尖製造。到宣和庚子年間（一一二〇），用銀絲冰芽製造的「龍團勝雪」，已經細緻講究到無可比擬的地步了，有「蓋茶之妙，至勝雪極矣」的讚語。明人許次紓說：「名北苑試新者，乃雀舌、冰芽所造，一銙之值，至四十萬錢，僅供數盂之啜，何其貴也」。意思是「試新銙」這種茶，一小片僅能烹點數盞茶，而價值卻高到四十萬塊錢，多麼貴啊！

南宋建都杭州以後，日本榮西禪師二度入宋，參訪出產茶葉的浙江省天台山禪寺，他在寺院中接觸到樸實而有深度的禪寺點茶法。從《敕修百丈清規目錄》看，在禪寺之中，凡是重要的活動場合，都要集會點茶，而且用茶是活動中相當主要的內容。聖節、千秋節、國忌日、佛誕日、佛成道日、涅槃日都有茶時，也要舉行飲茶儀式。在禪林寺院之中，茶是一刻都不可缺少的，茶禮構成寺院文化的重要部分，融入了寺院生活的正式儀軌裡。這種寺院茶禮有非常嚴謹的安排，全部由專職的人員負責執行。這些都不是簡單的儀式禮法，不只是點茶、奉茶、喝茶而已，在禪宗裡，威儀即佛法，做法即教法，在行住坐臥四威儀中，即體現著甚深微妙的禪法。《百丈清規》不僅受到唐代佛教界的重視，而且歷經兩宋、元、明多次補充修定，成為全國寺院務必執行的常規。

南宋光宗紹熙二年（一一九一），榮西禪師把祥和的寺院點茶法帶回日本。日本的文獻中始終沒有出現過製造團餅茶的記錄，榮西禪師當初所帶回去的「抹茶」，應該是用葉茶研磨成粉末的「末茶」。後來，這種在茶盞裡擊拂烹點末茶的飲茶方

式被日本茶道保存了下來。

榮西禪師從中國回到京都以後，以漢文寫成日本的第一本茶書——《吃茶養生記》。滕軍的《日本茶道文化概論》一書中有如下描述：「在書中值得注意的是上卷最後的調茶一項和下卷的飲茶法一項。在這裡，榮西禪師根據自己在中國的體驗與見聞，記述了當時的末茶烹點法，也就是今天日本茶道所繼承的飲茶法：將茶葉採摘後，立即蒸，然後立即焙乾。焙架上鋪上紙，火候不急不緩，終夜看守，直至當夜焙乾，之後盛瓶，

希文曰善。」

以竹葉壓緊封口，經年不損。飲時，用一文錢大的勺子，把碾成粉末的茶放入茶碗，一碗茶放予很高的評價，但指出詩中有兩三勺，然後沖入開水，開水量個瑕疵：當時的極品貢茶，茶色是「白色」的，不是翠綠色的。

參加鬥茶的茶品中要比試出貢茶，茶色當然不會是「綠色」和好的茶苦中帶香，上浮一層厚沫，綠色。」

明人徐㷿輯錄的《蔡端明別記》裡有一段記載：

「蔡君謨謂范文正日：公〈鬥茶歌〉云：『黃金碾畔綠塵飛，碧玉甌中翠濤起』，今茶絕品，其色甚白，翠綠乃下者耳。欲改為『玉塵飛』、『素濤起』如何？

范仲淹的〈鬥茶歌〉為一首膾炙人口的茶詩，蔡襄讀了以後，給予很高的評價，但指出詩中有一個瑕疵：當時的極品貢茶，茶色是「白色」的，不是翠綠色的。

參加鬥茶的茶品中要比試出貢茶，茶色當然不會是「綠色」和「翠色」的，用「綠塵飛」、「翠濤起」就不恰當了。這一則故事，清楚地顯示宋代絕品貢茶珍視白色的時尚。同時也讓我們領悟出來，一般民間與寺院中所用的茶品，茶色應為翠綠色的，如同我們今天在日本茶道裡所見的，抹茶的湯色是非

常漂亮的翠綠色一樣。

元代製茶逐漸以散茶和末茶爲主。元人王禎《農書》（一三一三）中所記載的，主要是宋末元初民間的飲茶情形：「茶之用有三，日茗茶，日末茶，日蠟茶」。茗茶就是散茶，當時在南方已經普遍飲用了。末茶是以散茶再細磨而成的粉茶，書中說：「南方雖產茶，而識此法者甚少」。蠟茶是指封蠟上貢的團餅茶，則「民間罕見之」，一般人是見不到的。這段時期，民間一般飲用散茶和末茶，而皇室還是飲用團餅茶。

明 泡茶——

到了明代，團餅茶逐漸被淘汰，採摘細嫩芽葉製造散茶已是大勢所趨。但正式廢止奢豪的餅茶製作，使散茶的瀹飲法興起的人是明太祖朱元璋。他在洪武二十四年（一三九一），下詔令「罷造團茶，惟採芽茶以進」。以往，在大多數人的觀念中，始終認爲「蠟茶最上」，這乎自然之性，然而他飲用的方法，還是把茶葉研磨成細末，在茶盞中擊拂烹點。

明代茶葉的製造工藝發展得很快，茶葉產區不斷擴大，基本奠定了今天的茶區規模。許多原來不產茶的地方開始栽培茶樹，整個南方，尤其是江南地區產茶興盛，名品繁多。同時，因爲廢止建安一帶的團餅貢茶，對福建茶業產生了很大的衝擊。這個茶區由北苑貢茶的獨佔形勢，轉而要面對市場的行銷問題，就迫使製茶的工藝必須追求創新，這便是明清時期福建發展出烏龍茶與紅茶的歷史背景。

元代製茶逐漸以散茶和末茶漸轉變爲泡茶法。明初，明太祖的第十七個兒子朱權，封寧王，書有《茶譜》（一四○）。書中說他喜歡葉茶，因爲葉茶合乎自然之性，然而他飲用的方法，還是把茶葉研磨成細末，在茶盞中擊拂烹點。

到了弘治年間（一四八八——一五○五），邱浚在《大學衍義補》中寫道：「今世惟閩廣間用末茶，而葉茶之用遍於全國，而外夷亦然，世不復知有末茶矣」。這時，除了福建、廣東一帶的人還飲用末茶之外，人們對於末茶已經茫然無所記憶了。

明末，文震亨在《長物志》中說：「吾朝所尚不同，其烹試之法，亦與前人異，然簡便異常，天趣悉備，可謂盡茶之真味矣」。明代茶葉生產發展蓬勃，飲茶方式簡化，使得喝茶的風習廣泛地普及到社會的各個階明代的飲茶方式，由點茶法逐

層，深入了大眾的生活。

陳師所著的《茶考》（一五九三）記載：「杭俗烹茶，用細茗置茶甌，以沸湯點之，名爲撮泡」。許次紓的《茶疏》也說：「杭俗喜於盂中撮點，故貴極細」。杭州一帶的人們喜歡把綠茶放在杯中，用熱水沖泡，直接飲用，稱作「撮泡」，這種飲茶方式以極細嫩的芽茶爲上，最有名的就是清明節前採製的「明前茶」了。撮泡的喝法，到今天仍然處處可見，普遍存在各地的生活習慣之中。

明代中葉以後，在江南，尤其是蘇州一帶，由於社會經濟富裕，人文薈萃，文風興盛，逐漸開展出一股風雅細致的品茶時尚，與評書、賞畫、焚香、彈琴、選石等事，交織成一種儒雅閒適的士大夫生活文化。明代的大畫家沈周、文徵明、唐伯虎都是愛茶人，沈周的風流文采在以畫。

當時極具影響力，文徵明和唐伯虎畫了很多品茶圖，反映他們「韻遠景閑，澹爽有致」的生活情趣。那股儒雅的風尚一直延續到晚明，晚明文人在紛擾的外在時局中，更加追求內在

精神境界的質樸天眞，許多人過著恬淡的生活，焚香品茗，悠然自得，樂天知足。如陸紹珩的《醉古堂劍掃》裡所描述的意境：「結廬松竹之間，閒雲封戶。徒倚青林之下，花瓣沾衣。芳草盈堦。茶烟幾縷，春光滿眼，黃鳥一聲，此時可以詩，可以畫。」

據萬國鼎教授整理的《茶書總目提要》來看，中國的茶書，從唐代到清代，共有九十八種。其中唐代和五代合起來有七種，宋代二十五種，明代五十五種，清代十一種。明代的茶書，屬於明

初的二種，明中期的十種，而在明晚期的一百多年間所著作的則有四十三種，所以晚明是中國茶書出版的鼎盛時期。推究原因，除了與當時的印刷事業發達有關之外，決定因素還在於茶葉生產技術的發展，以及社會的經濟和文化條件興盛。

明代的飲茶器具，與唐、宋時代最大的不同，便是茶壺與茶鍾（小茶杯）。明代的茶具隨著飲茶方式改變而發生很大的變化，過去飲用末茶的茶具，如茶碾、茶羅、茶筅、茶杓等等，都因爲葉茶改爲沖泡方式，不需要研磨擊拂，而逐漸消失了。宋代的點茶法，是把茶末放入茶盞中，再用茶筅快速攪打，爲了方便擊拂，不讓茶末或茶水外溢，所以選用比較大的茶盞。而明代的泡茶法，則把茶葉直接放在茶壺內沖泡，把茶湯斟入茶杯飲用，不再需要那麼大的茶盞，所以茶杯就逐漸變小了，許次紓說：「茶甌（杯），純白爲佳，兼貴於小。」

唐代有句諺語：「茶瓶用瓦，如乘折腳駿登高」。所謂「茶瓶用瓦」，是指用粗陶燒製的茶壺，而宜興紫砂壺，則與一般所說的粗陶茶壺不同。紫砂茶壺，是在明代中葉以後興起的，在茶書中最早的記載，爲萬曆二十五年（一五九七），許次紓的《茶疏》：「往時龔春茶壺，近日時大彬所製，大爲時人寶惜。蓋皆以粗砂製之，正取砂無土氣耳。隨手造作，頗極精工」。龔春和時大彬，是明代製作紫砂壺的先後兩代名手，把紫砂壺的製作技藝推到爐火純青的程度。文震亨說：「茶壺以砂者爲上，蓋既不奪香，又無熟湯氣」。李漁在《閑情偶寄》裡說：「茗注莫妙於砂壺，砂壺之精者，又莫過於陽羨」。陽羨是宜興一帶的古地名。自從紫砂茶壺出現以後，一直深受品茶人士的喜愛，到今天已經長達五個世紀之久了。

《陽羨茗壺系》（一六四〇）的作者周高起，見過供春（又作龔春）製作的砂壺，他在書中說：「今傳世者，栗色闇闇如古金鐵，敦龐周正」。張岱在《陶庵夢憶》裡記述：「宜興罐以供春爲上……直躋商彝、周鼎之列，而毫無愧色」，把供春製壺的成就推舉得極高。聞龍在《茶箋》（一六三〇）中記載：他的老朋友周文甫非常喜愛品茶，每天從早到晚，必在固定的時段自烹自飲六次，高壽八十五歲，無疾而終。周文甫家藏一把供春壺，「摩挲寶愛，不啻掌珠，用

之既久，外類紫玉，內如碧雲，眞奇物也」。死時還以壺殉葬。晚明文人已經體會到，茶壺不要太大，太大會影響茶湯的香氣和味道。但在今天我們品嚐烏龍茶的經驗來看，多數明代出土的實物和繪畫上所見到的，都還是比較大型的茶壺。茶書上所記的，也多是大壺。張謙德的《茶經》（一五九六）說：「壺過大則香不聚，容一、兩升足矣」。許次紓的《茶疏》雖然寫於隔年，不過對於茶壺的大小容量看法差距很多：「茶注宜小，不宜甚大。小則香氣氳，大則易於散漫。大約及半升，是爲適可。獨自斟酌，愈小愈佳。容水半升者，量茶五分，其餘以是增減」。馮可賓寫《岕茶箋》（一六四二）的時候，已接近明亡之際（一六四四），他說：「壺小則香不渙散，味不耽擱；況茶中香味，不先不後，只有一時。太早則未足，太遲則已過，的見得恰好，一瀉而盡」。文震亨在《長物志》（一六二二）中說：「時大彬所製又太小，若得受水半升，而形制古潔者，取以注茶，更爲適用」。由此可知時大彬所作的壺不到半升。

現在的一升是多少容量呢？大約等於現在的一公升，所以半升大約是五○○毫升左右。

其實他原本喜歡作大壺的，後來受到晚明文人陳繼儒的影響，改作小壺。明代的《陽羨砂壺圖考》（一九三四）記：「自正德以遞萬曆所製多大壺，李茂林始制小圓式，實爲陽羨砂壺之鼻祖，然明人小壺多類近世所謂中壺，其眞小者絕罕，自明季陳子畦輩始嚐爲之」。李茂林是萬曆年間的人，他與時大彬都有作品傳世。書中提到明末清初製作小壺的名

家除了陳子畦之外，還有沈君用和惠孟臣。《陽羨砂壺圖考》記惠孟臣所製作的壺「渾樸工緻兼而有之，泥質朱紫者多，白泥者少，出品則小壺多，中壺少，大壺最罕」。孟臣壺深受品茶人士的喜愛，後世仿製的人很多，歷代不衰。清光緒年間，金武祥著《海珠邊瑣》記：「潮州人茗飲喜小壺，故粵中偽造孟臣、逸公小壺，觸目皆是。」

明人的泡茶方式與我們現代的泡法很接近，把燒開的水倒入已放好茶葉的壺中，然後斟出飲用，這對我們來說是很熟悉的。泡茶之前要先溫壺溫杯，投茶量要適中，水溫要適度，浸泡的時間要拿捏得恰當，也都是一樣的。張源在《茶錄·泡法》（一五九五）中這樣記述：

「探湯純熟便取起，先注少許壺中，祛盪冷氣，傾出。然後投茶。茶多寡宜酌，不可過中失正。茶重則味苦香沉，水勝則色清氣寡。兩壺後，又用冷水蕩滌，使壺涼潔。不則減茶香矣。罐熟，則茶神不健，壺清，則水性常靈。稍俟茶水沖和，然後分釃布飲。釃不宜早，飲不宜遲。早則茶神未發，遲則妙馥先消。」

明人採用泡茶的方法品茶，開始考究第一泡、第二泡、第三泡茶湯之間的差異。許次紓在《茶疏·飲啜》中說：「一壺之茶，只堪再巡。初巡鮮美，再則甘醇，三巡意欲盡矣……所以茶注欲小，小則再巡已終，寧使餘芬剩馥尚留葉中」。一壺綠茶，只能泡兩巡。第一巡茶味鮮美，第二巡茶味甘醇。兩巡之後，雖然葉底還有一些餘味，但滋味已經不夠飽滿，就不要再泡第三巡了。品茶與喝茶的不同之處就在這裡。喝茶是把茶當作解渴的飲料，而品茶則是用欣賞品味的態度來飲茶，把它當作一種審美的享受。

為了細細品味這種愉悅，明人主張飲茶時人數不宜過多。張源在《茶錄·飲茶》中說：「飲茶以客少為貴，客眾則喧，喧則雅趣乏矣。獨啜曰神，二客曰勝，三四日趣，五六日泛，七八日施」。許次紓在《茶疏·論客》中說：「三人以下，止爇一爐；如五六人，便當兩鼎。爐用一甌，湯方調適，若還兼作，恐有參差。客若眾多，姑且罷火，不妨中茶投果」。一、兩位客人的時候，只起一個火爐就夠了。如果有四、五位客人，就要起兩個火爐，由兩個小童分別看顧爐火煮水。煮水候湯的工夫

需要專注力，如果一個人兼顧兩爐，水溫就不容易掌握得恰到好處。客人再多就忙不過來了，不妨熄火吃點心吧。

適合品茶的朋友，最好是「素心同調，彼此暢適」，不拘滯於世俗的人。

適合品茶的時光，許次紓列舉出來的有：心手閑適、披詠疲倦、鼓琴看畫、夜深共語、明窗淨几、訪友初歸、風日晴和、輕陰微雨、小橋畫舫、荷亭避暑、小院焚香等等，另外，皓月清宵、晨光夕曦、水竹幽茂、禪榻淨瓶，也都是品茶的好辰光、好

情境。

晚明茶人的性格醇樸而瀟灑，有如茶淡而有深味。

晚明畫家李日華說：「潔一室，橫榻陳几其中，爐香茗甌，蕭然不雜他物，但獨坐凝想，自然有借外景，自然幽雅，深得山林之趣」。晚明很多文人在他們的書齋內過著幽恬的生活，「所居窗几明淨，器物古雅，焚香瀹茗

之基，立於園林者，無拘內外，擇偏僻處，隨便通園，令遊人莫知有此。內構齋、館、房、室，

《園冶》作者計成說：「書房齋焚香點茶之外，最喜以古瓶簪蠟梅、水仙」。生活的情趣素靜幽美。

張岱記他的朋友魯雲谷，是一位心胸高曠、情致豐富而又好

清時期改建後的面貌，景物繁茂，已不是當初營造的意境。

明代大畫家文徵明畫有〈拙政園圖〉，還寫有《拙政園記》，文中對於園景的描述，是簡樸清靈之氣來集我身，清靈之氣亦從此中漸漸消去。」

集，則世界惡濁之氣，陳繼儒說：「余寒

園，我們現在所見到的，是在晚疏淡的風格。拙政園為蘇州名

客的醫生：「會稽寶祐橋南，有小小藥肆，則吾友雲谷懸壺地也。肆後精舍半間，虛窗晶沁，綠樹濃陰，時花稠雜。窗下短牆，列盆池小景，木石點綴。牆外草木奇葩，繡錯如錦。雲谷深於茶理，事事精辦。相知者日集試茶」。倪雲林和黃公望（大痴）都是元代的大畫家，雲谷所養的盆池小景很美，有如他們的山水畫意境。雲谷家的空間並不大，可是花木扶疏、雅致舒服，吸引張岱每天到他家品茶，談笑風生。雲谷於清代康熙年間過世，這篇文章是張岱為紀念他而寫的，文中所記述的情景已是明亡以後的事了。

袁中道在〈荷葉山房銷夏記〉中寫道：「中郎同諸衲聚於荷葉山房，予宿於喬木堂。早起，共聚山房前大槐樹下……諸叔熱忱。他們變得時髦了，也就是

攜茶來，共讌笑，即於松陰下午餐。飽後，穿萬松中，至珊瑚林，僧能煮新茶以供。日已西，共歸浴」。〈再遊花源記〉中記述：「予乃竊步馳道間，至桃花下，月色轉朗耀，花香薰人，藉地而坐。頃之，文弱亦至，相顧大笑日：已較遲八刻矣。茵花啜茗，歡笑移事」。不論與家人、禪僧共聚避暑，還是與好友在月色下賞花，都有佳茗相伴，大家笑語相迎，多賞心樂事，又多麼像明人的畫風，充滿了生動活潑的人間氣息。

說：變得老成而又清醒。詩意的情懷令人生機勃勃，使詩人青春永駐，但是現代的中國人對這種詩情已經失去崇高的信念了。中國人成為折衷家，溫雅地接受世界上的種種傳統。他們的茶葉帶有花香，常令人驚嘆讚佩。但是唐代的浪漫、宋代的大笑日：已較遲八刻矣。茵花啜的茶葉帶有花香，常令人驚嘆茶儀，已無法在他們的茶碗中再見了。」

明代中葉以後開展出來的清恬、閒適、風雅的品茶格調，在晚明時期達到巔峰，而過了清初之後，便開始衰退。特別是在清代末年，一八九○年代以後，茶業一蹶不振，與中國近代的動盪戰亂相應。二十世紀以來，戰爭與革命頻仍，品茶的藝術當然無從發展，而且逐漸被中國人遺忘了。《茶之書》寫於一九○六年，今天讀來，依舊深

日本美學家岡倉天心在一百年前寫《茶之書——茶道美學》時說：「在後代的中國人看來，茶只是一種美味的飲料，而不是一種美學理念。國家的長期苦難，剝奪了他們對生活情趣的

具啟發性。

工夫茶

喝茶，可以很簡單，很隨意；也可以很講究，很徐緩細致。

所謂「工夫」，是閩南方言，就是費時間的意思。散文家梁實秋先生說：「喝工夫茶，要有工夫」。喝工夫茶，不像一般喝茶，是需要時間細細品味的。

「工夫茶」的名稱有好幾層含意：最早是指武夷岩茶裡面一種等級非常高的茶葉。後來又指品飲工夫茶的茶具精巧考究，十分講究泡茶的方法與功力，林語堂先生說那是「鑑賞家的飲茶」。同時，品飲工夫茶很花時間，要有閒情逸致才能從容享受。到了清中期以後，工夫茶則泛指品飲烏龍茶的方法。

武夷山在福建省西北部的崇安縣（即今武夷山市）境內，自古以來，就是著名的山水勝地。

烏龍茶的製法，發祥於武夷山。

工夫茶在清代興起，是盛行於福建閩南和廣東潮州、汕頭地區的一種品茶風尚，後來隨著閩粵移民傳入了台灣。

武夷山產茶的歷史悠久，宋代范仲淹曾有詩道：「溪邊奇茗冠天下，武夷仙人從古栽」。早在唐代，武夷茶就享有盛名了。宋代，「北苑」的貢茶──龍團鳳餅名震天下。元代，在九曲溪的第四曲溪畔，設置了「御茶園」。直到明代初年，罷造團茶，改製散葉綠茶，從此武夷山各寺院的僧人奮起改革茶葉的製法，明萬曆三十年（一六○二），黃山茶僧從安徽引入松蘿茶的製法，武夷岩茶的製作就由蒸菁綠茶改為炒菁綠茶。

烏龍茶便是在炒菁綠茶的製作清初已有烏龍茶製法的記載，所以烏龍茶這種獨特的做菁工夫應該在清初之前就已經形成了。

基礎之上，經過長時間的探索和研製而發展起來的。

清代雍正十二年（一七三四），崇安縣令陸廷燦所輯錄的《續茶經》引《隨見錄》說：

「武夷茶，在山上者爲岩茶，水邊者爲洲茶。岩茶爲上，洲茶次之。岩茶，北山者爲上，南山者次之。南北兩山，又以所產之岩名爲名，其最佳者，名曰工夫茶。工夫之上，又有小種，則以樹名爲名，每株不過數兩，不可多得。」

所以在清初時，「工夫茶」的原意是指一種武夷岩茶的名品。

《續茶經》也輯錄了王草堂的《茶說》（一七一七），介紹武夷岩茶的製作過程：

「茶採後，以竹筐勻鋪，架於風日中，名曰曬青。俟其青色漸收，然後再加炒焙。陽羨、岕片，只蒸不炒，火焙而成。松蘿、龍井，皆炒而不焙，故其色純。獨武夷炒焙兼施，烹出之時，半青半紅，青者乃炒色，紅者乃焙色也。茶採而攤，攤而摝，香氣發越即炒，過時、不及皆不可。既炒既焙，復揀去其中老葉、枝蒂，使之一色。」釋超全詩云：「如梅斯馥蘭斯馨，心專手敏工夫細」，形容殆盡矣。

由此可見武夷岩茶的製作過程繁複，要把每一個步驟都掌握得恰到好處，需要精湛的技藝，花費極多的時間和精力，這正是武夷岩茶得名「工夫茶」的原因。

正式把「工夫茶」和「潮州」連結在一起的文獻，是清代俞蛟的《潮嘉風月》。俞蛟在乾隆五十八年至嘉慶五年期間（一七九三—一八〇〇），出任興寧縣典史，《潮嘉風月》可能是他在任職期間，根據親身經歷或耳聞所輯錄而成的，被學界公認爲有關潮汕工夫茶的最早文獻。他在《潮嘉風月·工夫茶》寫道：

「工夫茶，烹治之法，本諸陸羽《茶經》，而器具更爲精緻。爐形如截筒，高約一尺二、三寸，以細白泥爲之。壺出宜興窰者最佳，圓體扁腹，努嘴曲柄，大者可受半升許。杯盤則花瓷居多，內外寫山水人物，極工致，類非近代物。然無款志，製自何年，不能考也。爐及壺、盤各一，惟杯之數，則視客之多寡，杯小而盤如滿月。此外尚有瓦鐺、棕墊、紙扇、竹筴，製皆樸雅。壺、盤與杯，舊而佳者，貴如拱璧，尋常舟中不易得也。先將泉水貯鐺，用細炭煎至初沸，

投閩茶於壺內沖之⋯蓋定，復遍澆其上⋯然後斟而細呷之，氣味芳烈，較嚼梅花更爲清絕。」

這一段文字，明白指出「工夫茶」是一種泡茶的方法，仔細記錄了當時潮州地區的品茶時尚。文中對於烹茶器具的描述最爲詳盡⋯有細白泥爐、瓦鐺（煮水壺）、宜興紫砂壺、青花小瓷杯和茶盤，還有墊茶壺用的棕墊，煽火用的紙扇，和挾木炭用的竹筴。茶葉使用烏龍茶，同時提到了泡茶用水、煮水、投茶、沖泡、淋壺、斟茶、品茶的流程。

以紫砂壺沖泡綠茶的品茶方式，在烏龍茶的製法出現以後，慢慢順應著它的特質，逐漸演變、創造出來的一種品茶藝術。

《台灣通史》作者連橫（一八七八 — 一九三六）在《雅堂文集》中，記述台灣人品飲工夫茶稱「烹茶四寶」。四寶是⋯玉書碨、潮汕爐、孟臣罐、若琛杯。台灣早年如果拿出烹茶四寶來沖泡武夷岩茶，就是最真誠的待

俞蛟所敍述的潮汕工夫茶，在當時已經發展得十分成熟了。

工夫茶，應該延續了晚明時期州三個地方的品茶方式，在烏龍茶的製法出現以後，慢慢順應著它的特質，逐漸演

異，而與漳泉潮相同，蓋台多三州人，故嗜好相似」。台灣的移民以福建漳州、泉州和廣東潮州三個地方的人最多，所以品飲工夫茶也是閩粵移民日常生活裡的一件樂事。他又說⋯「茗必武夷，壺必孟臣，杯必若琛，三者爲品茶之要，非此不足自豪，且不足待客。」

工夫茶的茶具小巧玲瓏，小壺小杯有如玩具，十分考究，號

程。

茶、沖泡、淋壺、斟茶、品茶的流潮汕地區帶過來的。他在〈茗談〉寫道⋯「台人品茶，與中土的嗜好，是從福建閩南與廣東

客之道了。

品飲工夫茶，過去習慣以福建閩北的武夷岩茶和閩南的安溪鐵觀音爲上品，廣東潮安的鳳凰單欉，也是潮汕地區和東南亞華僑喜愛的茶品。近年來，台灣所產的烏龍茶採製精工，種類很多，已經成爲品飲工夫茶的新寵。

烏龍茶屬於半發酵茶，在所有茶類之中，製茶的工序最多，製法最獨特、最複雜，變化多端，令人驚奇。烏龍茶的品飲方法，在所有茶類之中，也是最爲講究、最耐人尋味的一種茶類。當我們領略到烏龍茶的眞趣，就會被這種特有的珍品所征服。

烹茶四寶——

【玉書碨】是燒開水的小壺，大多爲扁圓形、赭褐色的砂壺，氣樣。

質樸素淡雅。水沸時，碨蓋卜卜有聲，猶如喚人。

【潮汕爐】是燒開水的火爐，小巧玲瓏，可以調節通風量，掌握火力大小，以木炭或橄欖核作爲燃料。出產於汕頭，又叫「汕頭火爐」，多用細白泥或紅泥製

【孟臣罐】是泡茶的小茶壺，以宜興生產的紫砂壺爲貴。潮汕一帶也用當地的泥料發展出手拉坯成形的「汕頭壺」，有別於宜興壺的擋坯製法。清中期以前，這一類製品往往以孟臣或逸公爲名，沒有作者的落款。一般潮汕壺在台灣又稱「南罐」。

【若琛杯】是一種白瓷反口的小茶杯，有的杯沿繪有青花線條，或在杯身內外繪有青花山水人物，杯底印有「若琛珍藏」字

茶 的 起 源

茶的發現——

茶的發現，起源於中國。中國很多古書裡都記載著一個古老的傳說：「神農嚐百草，日遇七十二毒，得茶而解之。」

神農是中國遠古時期一個母系氏族社會的化身，在那個時代，已經有農具和集市了。他們種植五穀，開創農業，發明醫藥，發現了茶的藥用價值，並且開始製作陶器。這個美麗的故事，是在述說四、五千年以前，大致相當於新石器時期，我們的先人就在生活經驗裡累積出智慧，發現茶有消炎解毒的功效，和近代科學的研究結果一樣。

茶樹的原鄉——

茶樹，同其他任何物種一樣，早在人類發現之前就已經存在地球上了，根據植物學家的研究，推估茶樹至今應該有六千萬年到七千萬年的歷史。

中國的西南地區——四川、雲南、貴州，是茶樹的原鄉。這一帶本來是個終年氣候炎熱、雨量充沛的地方，近一百萬年來，隨著喜馬拉雅運動開始，地質致相當於新石器時期，我們的發生了漸進而又重大的改變，後世代繁衍，由各大水系向各

個方向廣泛的傳播開來。在漫長的種植歲月裡，再經由人為的選種和培育，更增加了茶樹的變異和複雜性，於是形成今天多樣多姿的茶樹品種風貌。

得原來生長在這裡的茶樹被分割在寒帶、溫帶、亞熱帶和熱帶的不同氣候帶之中，由於環境生態條件不同，茶樹逐步產生了相應的演化和變種，結果使得我們今天看到的茶樹類型，既有喬木型、半喬木型和灌木型的變化，又有大葉型、中葉型和小葉型的差異，並且同時存在西南地區。

據統計，中國現有茶樹品種約六百多種，目前生產茶葉的品種約有二百五十多種，而優良的茶樹品種則有一百多種。

高原上升了四千五百到六千公尺，河谷則下切了五百公尺，使三千多年前，野生的茶樹已經馴化，進入人工栽培的茶園。以

茶 葉 的 分 類

我們的茶葉花色繁多，自古至今，由於茶區廣闊，茶樹品種富饒，製茶的方式不斷變化，茶葉的名稱多得不勝枚舉，常教人感到眼花撩亂，嘆為觀止。「文章、風水、茶」，生動地形容了茶葉這個領域的奧妙無底。

我們常用的茶葉分類方法有以下幾種：

【製造方法】由於製造方法不同，發酵程度的差異，可分為綠茶、紅茶、烏龍茶（青茶）、黃茶、黑茶、白茶、花茶等。

【產地】由於產地不同，茶樹生長的土壤特性、氣候條件（日照、雨水、溫度、溼度）、環境條件（緯度、海拔、坡度、坡向）等。大部分茶葉產區都有自己特定的採摘期，台灣由於氣候適宜，部分地區一年可採收六次，一般以春、冬兩季的品質最好，只有白毫烏龍是夏茶、夏茶、秋茶、冬茶、冬片（冬至後）等。大部分茶葉產區都有差異，因而影響製成的茶葉品質和風韻。比如：凍頂、文山、木柵、北埔等都是有名的產地。

【品種】烏龍茶特別講究茶樹品種，十分重視選種，分品種製茶，經常以品種的名字為茶名。比如：青心烏龍、青心大冇、鐵觀音、佛手、水仙等都是有名的品種。

【季節】由於茶葉採製的節氣與時令不同，分為明前茶（清明前）、雨前茶（穀雨前）、春茶，經常以品種的名字為茶名。

【茶形】各種茶類因製造方法及採摘部位不同而有不同的外形，常見的有條索形（如文山包種）、半球形（如早期的凍頂烏龍）、球形（如鐵觀音）、扁形（如龍井）、針形（如銀針白毫）等。同樣品種的茶菁可依市場的需求，以不同的製造方法

145

製成各種不同外觀的茶葉。

【海拔高度】所謂高山茶是一種泛稱。在印度、錫蘭等地，海拔高度要在一千二百公尺以上，才能稱為高山茶區。但台灣的緯度較高，所以超過一千公尺的地方就可稱為高山茶區，所產的茶葉稱為高山茶。比如：阿里山、梨山、杉林溪、大禹嶺等，都是有名的高山茶產區。

【烘焙】利用焙火程度來分類是民間一種習慣分法，並沒有嚴格的界定。它是根據焙火的輕重將茶葉概分為青茶（生茶）與熟茶。熟茶又依火候的輕重，分

為輕火茶、中火茶、重火茶。

發酵──

從茶樹上採下來的鮮葉裡面含有兩類物質，一類無色的物質，叫做「茶多酚」；一類生物催化劑，叫做「多酚氧化酶」（就是氧化酵素），這種「酶」在高溫下會失去活性。在正常的狀態下，二者分開存在鮮葉裡面，不會引起發酵。

發酵的原理，是鮮葉經過揉捻序，使葉子的細胞組織破損，茶多酚接觸到酶，在酶的催化下

產生氧化作用。

發酵是影響茶葉品質的重要關鍵，發酵的結果會使茶葉從原本的碧綠色漸漸轉變成銅紅色，發酵的程度越高，茶葉的顏色越紅。在發酵的過程中，還會產生馥郁芬芳的花香和水果的甜香，以及由於兒茶素減少所產生的獨特的甘醇滋味。不同的發酵程度，茶葉的香氣與風味便有所不同。

綠茶──

綠茶是所有茶類中歷史最悠久（紅茶）或做菁（烏龍茶）的工的一類茶，也是中國產量最多

的一類茶。由於中國的生態條件和茶樹品種得天獨厚，加上生產歷史悠久，經驗豐富，採製技術精湛，製成的綠茶品質優異，在世界上享有崇高的聲譽。綠茶是一個品目繁多的茶類，在所有茶類中最為突出。中國是目前世界上綠茶生產和出口最多的國家。

綠茶是不發酵茶，製造綠茶最重要的工序是「殺菁」，就是利用高溫破壞鮮葉中的酶，使酶失去活性，制止茶多酚氧化，保持葉片的綠色，形成清湯綠葉的品質特色。

中國歷史上三個飲茶文化璀璨的時期——唐代（六一八—九〇七）、宋代（九六〇—一二七九）、明代（一三六八—一六四四），所飲用的茶類都是綠茶。

中國唐、宋時代的製茶方法，以團餅茶為主流——先把茶葉製成蒸菁綠茶，再拍壓成團餅的形狀，前後大約有一千年左右。因為茶葉在貯藏過程中很容易吸收水分，經過壓製的團餅茶比較緊密，可以防潮。

宋徽宗宣和年間（一一一九—一一二五），製茶的趨勢由蒸菁團茶朝向蒸菁散茶轉變，以便保留更多茶葉的清香。但在宋代，團餅茶的生產還是略多於散茶。直到元代，散茶才明顯超過團餅茶而成為主流。

蒸菁綠茶的製法，從唐、宋發展到元代，已經形成了一套完整的技術。製茶的演變過程，是從大餅茶到小龍團，再由小龍團到散茶，逐步地轉變而來。

到了明代，團餅茶逐漸被淘汰，採摘細嫩芽葉製造散茶已是大勢所趨。明太祖朱元璋於洪武二十四年（一三九一）下詔廢以團餅茶，以芽茶入貢，這個改革，促進了芽茶和葉茶的蓬勃發展。明代茶葉的製造技術發展得很快，茶葉產區不斷擴大，基本奠定了今天的茶區規模。

除了大量生產蒸菁綠茶之外，炒菁綠茶的工藝也逐漸發展成熟，後來又出現了曬菁和烘菁的技術。等到炒菁綠茶的技術達到爐火純青的程度之後，所製造出來的茶葉花色越來越多，就為綠茶以外的茶類打下了基礎。明、清兩朝在綠茶的製造基礎之上，蛻變出了紅茶、烏龍茶、黃茶、白茶、花茶等其他茶類。

蒸菁綠茶的製法於唐、宋時代傳入日本，日本到今天都還沿用這種製茶的方法，日本茶道所飲用的「抹茶」就是蒸菁綠茶的一種，而中國現代所生產的綠茶則以炒菁綠茶為主。

紅茶—

紅茶是目前世界上被飲用得最多的一類茶，大部分產茶國家都生產紅茶。紅茶的英文名字為「Black Tea」，意思是黑茶，這是僅從紅茶外表的顏色來譯，不過沿用已久，已成習慣。

紅茶是全發酵茶，「發酵」是製造紅茶的關鍵程序。採回來的鮮葉，經過萎凋、揉捻的工序後，破壞了全葉細胞組織，使葉片中所含的茶多酚接觸到酶，產生氧化。氧化作用使茶葉自然變色，同時風味也隨之轉

變。當茶多酚減少了九十％以上時，就形成鮮豔紅潤的湯色，和醇厚濃烈的滋味，茶葉的香氣也轉為濃郁的甜香，帶有花果和糖蜜的風味。

紅茶的製法由綠茶演變而來，它出現於何時？目前還沒有確切的定論，有的學者認為大約在十六世紀末到十七世紀初之間。

小種紅茶是生產歷史最早的一種紅茶，原產於福建省崇安縣星村鎮，此地所產的小種紅茶品質最好，稱為正山小種，或星

村小種。

十八世紀中葉，在小種紅茶的製作基礎之上，逐漸演變產生了工夫紅茶的製作。工夫紅茶，是由於製作過程中加工十分精細，下的工夫很深，故得名。工夫紅茶的發源地也是福建，後來傳入安徽、江西等地。十九世紀八〇年代，中國茶葉是世界茶葉市場的主流商品，當時出口的茶葉以工夫紅茶為主，其中又以「祁紅」最富盛譽。祁紅是祁門工夫紅茶的簡稱，產於安徽，它以獨特的高香稱譽於世界，國際市場上稱之為「祁門香」。祁紅主要運銷英國，出口

屢創匯高，居當時出口紅茶之首。

十九世紀鴉片戰爭（一八四○）前夕，英國殖民地印度阿薩姆地區開始產茶，茶籽、茶苗都是由中國傳過去的，中國人曾經前往傳授種茶和手工製茶的方法，其中包括了小種紅茶的生產技術。

一八七二年，威廉・傑克森（William Jackson）在阿薩姆裝配了第一部茶葉滾筒機。之後，英國人就陸陸續續發明了各種各樣新式的製茶機器，並且不停地改進這些機器。一八七六年，喬治・里德（George Reid）發明了切茶機，把條形茶葉切成細小的碎茶，於是出現了紅碎茶。

紅碎茶在所有茶類中，歷史最短，但發展很快，經過百餘年的成長，機械化生產的紅碎茶已經成為今天世界上產量最多、銷售量最大的一種茶類，約佔紅茶總產量的六十％。傳統紅茶約佔四十％。印度是目前世界上茶葉出口最多的國家，主要是紅碎茶。

烏龍茶——

烏龍茶為部分發酵茶，簡稱半發酵茶，是介於不發酵的綠茶和全發酵的紅茶之間的一類茶，它既有綠茶鮮爽的滋味，又有紅茶甜醇的特色，也稱為青茶。

烏龍茶的製法，發祥於福建省武夷山。

烏龍茶起源於何時？學術界還沒有定論。清初已有烏龍茶製法的記載，所以烏龍茶這種獨特的做菁工夫應該在清初之前就已經形成了。有的學者推估它的出現早於紅茶。

「做菁」是使烏龍茶形成「綠葉紅鑲邊」的特殊工夫，在同一片葉子上既有紅茶又有綠茶，成為非紅非綠的半發酵茶。烏龍茶獨特的製法，吸取了紅茶發酵和綠茶不發酵的製造原理，製造過程中既不完全破壞全部組織，但又輕微地擦傷葉緣組織；要求細胞內含物質不完全變化，但又有一部分起氧化作用，這個過程也是形成烏龍茶品質風格的重要環節，使烏龍茶產生自然馥郁的花香，和濃醇甘爽的滋味。在做菁的過程中，只要改變發酵的輕重程度，就可以變化出不同香氣、湯色和滋味的烏龍茶來，所以烏龍茶是一種面貌豐富而又善變的茶類。

烏龍茶的製造技術最為複雜，工序繁多，採製精細，在所有茶類中是最耐人尋味的一類茶。

烏龍茶的品飲方法也最為講究。

烏龍茶的主要產區在福建、廣東、台灣。

目前，由世界茶葉市場消費的種類來看，紅茶約佔七十二%，綠茶約佔二十三%，其他茶類約佔五%。台灣所生產的烏龍茶佔一%不到。

「烏龍茶」這個名字

在台灣，烏龍茶是個我們都很熟悉，但又難以簡單說得清楚的名字，因為它有好幾個含意，而幾個意思間又有點關聯性，不同的茶名。比如：發酵程度輕

有時難免覺得纏夾不清。

首先，烏龍茶是茶葉在製造方法上的一種分類，屬於半發酵茶。這是「烏龍茶」這個名字最廣義的定義。

其次，烏龍也是一種茶樹品種的名字。比如：「青心烏龍」，又名「軟枝烏龍」，是台灣栽培歷史最久、分佈最廣的品種，一向作為製造半發酵茶的原料。

比較複雜的是最後一點，同樣都以青心烏龍的鮮葉為原料製成的茶葉，由於發酵程度和製成的外觀不同，而被賦予了不同的茶名。比如：發酵程度輕

微、外觀揉捻成條索狀的茶葉，稱為「包種茶」；在夏季採摘被小綠葉蟬叮咬過的芽葉，重發酵製成的茶葉，稱為「白毫烏龍」或「東方美人」。而發酵程度比包種茶稍微重一點、外觀揉捻成小小球形的茶葉，一般的習慣也稱為「烏龍茶」，最有名的就是「凍頂烏龍茶」和「高山烏龍茶」了。

黃茶——

黃茶起源於明末清初，雖然書中記載唐、宋時代的安徽有霍山黃芽，但那是幼嫩芽葉的天

然黃色，並不是由綠茶的製法演變而來的黃茶。

黃茶的製法，和綠茶很接近。發明黃茶的製法可能是個偶然的結果，在製造綠茶的過程中，有時殺菁後沒有及時揉捻，或揉捻後沒有及時乾燥，堆積過久，使茶葉變黃了；有時因為火溫掌控得不恰當，殺菁溫度過低，時間過長，也會使茶葉變黃。人們在飲用後感到這種變了色的綠茶味道也不錯，比綠茶醇和，就由本來無意的失誤轉為有意的改變綠茶的製法，在鮮葉殺菁後，加一道「悶黃」的工序，製成了黃茶。

「悶黃」是形成黃茶的特質有別於綠茶的關鍵工序，影響悶黃的因素主要是茶葉的含水量和葉溫；它是一種溼熱作用，使茶葉在水和氧的參與下，產生一系列熱化學反應，促使茶葉變黃。黃茶的茶湯綠中帶黃，香氣清鮮，滋味甜爽。

黑茶──

黑茶屬於後發酵茶，起源於十一世紀左右的四川，生產歷史悠久，花色品種豐富，年產量很大，僅次於綠茶和紅茶，是中國第三大茶類。它是很多緊壓茶的原料，製成的緊壓茶形狀有簍裝茶、磚茶、緊茶、方茶、餅茶、沱茶等等。黑茶是為供應西北邊區的藏族、蒙古族、維吾爾族的日常生活所需而生產的，所以也稱為「邊銷茶」。

製造黃茶和黑茶的第一個步驟都是利用高溫殺菁，破壞酶促作用，和綠茶的殺菁完全相同。

黃茶殺菁後的「悶黃」和黑茶殺菁後的「渥堆」，都沒有酶的催化作用參與，變色的原因是茶多酚非酶性氧化，主要是溼熱作用，也有部分微生物作用，一般稱為「後發酵」。

黑茶也是從綠茶演變而來的，「渥堆」是製成黑茶的重要步驟，就是把揉捻好的綠毛茶堆積在潮溼的環境中進行發酵。黃茶是綠茶和黑茶中間的過渡茶類，後發酵的程度輕微，而黑茶堆積發酵的時間則較長。經過這道特殊的工序，茶葉的內含物質就會發生一系列複雜的化學變化，促使苦澀味減輕，滋味變得醇厚回甜，青草氣消失了，形成獨特的香氣，葉色轉為烏褐油潤，茶性則趨向溫和、平

雲南普洱茶

雲南普洱茶的傳統製法是以曬菁綠毛茶為原料緊壓成形，並不屬於黑茶類。但是多數的新茶口感濃烈刺激，要經過長時

間存放，才能讓茶性在時間中自然轉醇，口感穩熟，具有陳香，而又不失活潑的韻味，一般稱爲「青餅」或「生餅」。後來爲了縮短普洱茶轉陳的週期，雲南普洱茶廠在一九七三年前後發展渥堆製法，在鮮葉殺菁後，加一道渥堆的工序，以人工發酵方式加速茶葉轉熟，所製成的普洱茶通稱爲「熟餅」，也必須再貯放三到五年以上，滋味才會轉化得穩淨順口。今天的普洱茶區，生餅和熟餅都繼續在生產，但不論生茶還是熟茶，歲月才是它們最好的催化劑。

白茶——

白茶是福建特產，產量非常有限。北宋時代已有關於白茶的記述，在宋徽宗的《大觀茶論》裡提到：「白茶自爲一種，與常茶不同」，指出白茶是十分稀少珍貴的茶類。不過當時的白茶是否就是今天的白茶？學者有各種不同的見解，沒有定論。現代白茶類創製於清代嘉慶初年（一七九六）前後，始於福建省福鼎縣的銀針白毫。

白茶製法簡單，主要是晾曬、乾燥二道步驟。傳統製法是採摘細嫩、葉背密佈茸毛的芽葉，不炒不揉，曬乾或用文火烘乾，使白色茸毛在芽葉外表完整地保留下來，色白如銀，稱爲白茶。

製造白茶很重視茶樹品種，大白茶是一種特殊的茶樹品種，大概在咸豐七年（一八五七）左右，於福鼎選育繁殖成功。這種茶樹爲遲芽種，茶芽肥壯，多酚類、水浸出物含量高，成品味鮮、香清、湯厚，所製成的銀針白毫芽頭肥壯，遍披白毫，挺直如針，色白如銀，沖泡方法和綠

茶大致相同，但是由於沒有經過揉捻，茶汁不容易浸出，沖泡的時間最好加長。

由銀針白毫再逐漸發展出白牡丹、貢眉、壽眉等其他花色品類的白茶。

花茶——

花茶是中國獨有的一種茶類，它是用清香的鮮花薰茶葉，使茶葉吸收花香而製成的花香茶，也稱爲薰花茶、香花茶、香片。

花茶的歷史可追溯到宋代，北宋蔡襄在《茶錄》（一〇六四）中記載：「茶有眞香，而入貢者微以龍腦和膏，欲助其香。建安民間試茶，皆不入香，恐奪其眞」。就是以一種叫「龍腦」的香料，加入茶中，來增加茶的香氣。到了明代，錢椿年編、顧元慶刪校（一五四一）的《茶

譜》進一步具體記載了可薰茶的香花：「木樨、茉莉、玫瑰、薔薇、蘭蕙、橘花、梔子、木香、梅花，皆可作茶。諸花開時，摘其半含半放、蕊之香氣全者，量其茶葉多少，摘花爲茶。花多則太香而脫茶韻；花少則不香而不盡美」。花茶較爲大量的生產，是在清代咸豐年間（一八五一—一八六一）到光緒元年（一八七五）左右，花茶的生產已經較爲普遍了。

花茶薰製的過程，是把茶葉和鮮花拌和後，讓茶葉緩慢地吸收花香，然後把花朵篩出，再烘乾茶葉而成。製造原理是利用鮮花吐香和茶葉吸香的特性，使得茶香和花香交融一起，形成芬芳的花茶香，而又兼有甘美的茶味。

可以薰製花茶的香花種類很多，有茉莉花、玫瑰花、玉蘭

花、珠蘭花、柚花、桂花、梔子花、樹蘭花等等。薰製花茶的茶坯主要是綠茶中的烘菁綠茶，也有少量的炒菁綠茶、紅茶和烏龍茶薰製成花茶的數量不多。花茶中以茉莉花茶最爲常見。

花茶的香氣高低，取決於薰花的香花數量，和薰花的次數。另外，茶坯和鮮花的品質也是製造上等花茶的關鍵要素。

烏龍茶的製造工序

製作半發酵的烏龍茶，不但需要高超的技術，更是一項辛苦萬分的工作。烏龍茶的製造過程複雜奧妙，變化多端，直到目前為止，仍然必須依賴製茶師傅的經驗和品味，運用傳統「看菁做菁」的工夫，根據香氣的變化來掌握製茶的流程，無法以機器來分析操作。

茶菁──

製作綠茶和紅茶，都講究採摘初發的嫩芽。而烏龍茶則不同，如果在春季，必須等茶樹的新梢長出了五、六片新葉，最頂端的芽變得很小，形成「駐芽」，不再開展新葉時，採下頂上的二至三葉。我們一般都知道，烏龍茶要採「一心兩葉」，但最好的採摘期是，整個茶園的新梢大約有六成的第一葉已經熟了，和第二葉形成「對開葉」的時候。不可過嫩，過嫩則香氣低，滋味苦澀；也不可過老，過老則滋味淡薄，香氣粗劣。

烏龍茶濃郁的芳香和甘醇的滋味，貴在得自天然，只有當茶樹芽葉長到一定的成熟階段，它的內含物質得以充分積累和轉化，再通過精湛的炒製技術，才能引發出來。

製造烏龍茶必須選擇晴朗的好天氣。清代茶僧釋超全在〈武夷茶歌〉中曾寫道：「凡茶之候視天時，最喜晴天北風吹，若遭陰雨風南來，香氣頓減淡無味」。烏龍茶區，春天起北風則天晴，起南風則陰雨。最好的製茶師傅都是選擇好天氣做茶，因為遇上陰雨天，就會嚴重影響茶葉品質。所以製作烏龍茶，不僅要看茶做茶，還要看天做茶。

一整天中，在上午十點前採的是「早菁」，露水未乾，茶菁的含水量較高。下午三點以後採

的「晚菁」，由於茶樹根部的水分重新湧上來，如果在高山茶區，這段時間又經常起霧，葉片的含水量也會增高。用含水量高的茶菁製茶，很難形成高揚的香氣和甘醇的滋味。一般以上午十點到下午三點間採的「午菁」製成的茶葉品質最好。在各個茶區，早菁、午菁、晚菁都是嚴格分開製造的。

日光萎凋——

鮮葉採回來以後，先薄攤在笳籬上，再放在太陽底下，利用日光晾曬，稱為日光萎凋，又稱為曬菁。這個過程對烏龍茶香氣的形成和能否產生醇厚的滋味關係密切。茶菁經由日光晾曬，可以蒸發部分水分，菁臭氣隨之散發，茶農稱為「退菁」。水分減少之後，茶質變軟，引動茶菁中所含的多種物質起化學變化，發酵的作用便開始了，這時茶菁的清香也逐漸外溢。

清初，陸廷燦在《續茶經》中曾說：「凡茶見日則奪味，惟武夷茶喜日曬」。曬菁是製造高品質烏龍茶的重要工序。

在日光萎凋之後，把茶菁移入室內，攤放在笳籬上靜置，每隔一段時間就加以翻動、攪拌。這種靜置、攪拌交替的動作，使枝梗、葉脈、葉肉間的水分，充分流動，均勻地發散，「走水」。如果走水程度不夠，俗稱「菁味」。攪拌的動作非常巧妙，要運用靈活的手勢，讓茶菁彼此碰撞摩擦，引起葉緣細胞損傷，產生局部氧化，使葉緣發酵變紅，而葉片中間的部分仍然保持綠色。攪拌的動作，在台灣茶山，俗稱「浪菁」。攪拌的次數一般約五、六次，每次攪拌的動作由少到多，攪拌後靜置的時間由短到長，攤葉的厚度由薄到厚。當茶菁發酵適度，葉

靜置與攪拌——

這個過程又稱為「做菁」。做菁是使烏龍茶形成「綠葉紅鑲邊」的特殊技藝，也是形成烏龍茶品質風格的重要環節，技術性極強，難度大，需要精湛的工夫。它是一個萎凋和發酵同時進行的過程，一方面促使多酚類化合物氧化，一方面又要限制其化學變化的速度，使茶菁中的內含物質緩慢地進行轉化和積累。因此，做菁的過程，採取靜置與攪拌結合的方式，在靜與動的交替運作中，以由薄到厚。當茶菁發酵適度，葉

的「化」，發酵的作用便開始了，這時茶菁的清香也逐漸外溢。

物質作適度轉化而達到部分發酵的程度。

面呈青綠亮黃，葉緣的鋸齒形成紅邊，以手觸摸葉片感覺柔軟如綿，以鼻聞嗅茶菁，菁氣消退，幽而清、濃而不濁的花香撲鼻。這時製茶師傅當機立斷，立即取出投入高溫鍋中殺菁，制止繼續發酵，使色香味穩定下來。

炒菁──

炒菁，俗稱「殺菁」。

炒菁的目的，是利用高溫破壞茶菁中的酶，使酶失去活性，制止茶多酚繼續氧化，停止發酵作用。炒菁要及時，趁菁味消失，香氣初露的時候，趕緊進行。在炒菁過程中所產生的熱茶，注重形狀的捲曲緊結，所以在揉捻初乾後，增加布球揉捻的工序，是茶葉成形的重要步驟。過去，在布球揉捻機未誕生前，這道工序全都倚靠手工進行，最耗時費工，十分辛勞。布球揉捻主要是塑形，又稱為團揉、包揉。用細白布，把初乾的茶葉趁熱包裹起來，運用「揉、壓、搓、抓」的手法，使茶葉條索緊結、捲曲成螺狀。在製作過程中，不時要將布巾解開，把茶葉抖鬆散熱，以免悶熱發黃，然化學作用，有助於烏龍茶特有的香氣形成。

揉捻與布球揉捻──

【揉捻】把炒菁後的茶葉趁熱迅速放入揉捻機整形，通過反覆搓揉的動作，使茶葉由原本的片形捲曲成條形。揉捻的壓力，還會造成葉片的部分細胞破碎，茶汁流出，粘附在葉片表面，沖泡時滋味便容易釋出。通過這道工序之後，條索形的包種茶，只要再經過乾燥，就完成

毛茶的製程了。

【布球揉捻】製作鐵觀音和烏龍茶，注重形狀的捲曲緊結，所以在揉捻初乾後，增加布球揉捻的工序，是茶葉成形的重要步驟。過去，在布球揉捻機未誕生前，這道工序全都倚靠手工進行，最耗時費工，十分辛勞。布球揉捻主要是塑形，又稱為團揉、包揉。用細白布，把初乾的茶葉趁熱包裹起來，運用「揉、壓、搓、抓」的手法，使茶葉條索緊結、捲曲成螺狀。在製作過程中，不時要將布巾解開，把茶葉抖鬆散熱，以免悶熱發黃，然

消失，香氣初露的時候，趕緊進行。在炒菁過程中所產生的熱

後再包揉，重複多次以後，茶葉的外形就逐漸緊結成球形或半球形了。

乾燥——

利用高溫制止炒菁後殘留的酵素活性，使茶葉不再發酵，固定茶葉的品質。同時使茶葉的含水量降到四％以下，以延長貯存的期限。完成二次乾燥後的茶葉，稱為「初製茶」或「毛茶」，到這裡就結束了第一階段的初製工序。

接下來的揀枝、焙火的工序，都屬於後段的精製工夫了。

揀枝——

揀枝是把毛茶的茶梗、老葉、黃片以及其他雜物揀去，十分費工、耗時。

烘焙——

烏龍茶的烘焙技術十分考究。烘焙得法，可以提高烏龍茶的香氣和滋味，去除菁臭氣與苦澀味。〈武夷茶歌〉中曾有一段描述：「如梅斯馥蘭斯馨，大抵烘焙候香氣，鼎中籠上爐火紅，心專手敏工夫細」。詩中講到，烘焙的技術高超，可以得到如梅似蘭的香氣，但要心專手敏，適時調節火溫，細心的翻拌。烏龍茶的烘焙過程不同於其他茶類的乾燥，烘焙的工序道數多，技術要求高，變化多端，奧妙無窮。

烏龍茶的乾燥程度比其他茶類都高，含水量只有二％至三％。烏龍茶能夠久藏不壞，就是因為焙得熟、乾度高，耐貯藏。而且在良好的貯藏條件下，還能「香久益清，味久益醇」。

買茶

明代萬曆年間，住在西湖邊的馮夢禎是個精於生活品味與藝術鑑賞的文士，他在《快雪堂漫錄》裡，記述自己有一次到老龍井買茶的故事：

「昨同徐茂吳至老龍井買茶。山民十數家各出茶，茂吳以次點試，皆以為**價**。曰：『**真者甘香**而不冽，稍冽便為諸山**價品**』。得一二兩以為真物，試之，果甘香若蘭，而山人及寺僧反以茂吳為非。吾亦不能置辨，僞物亂真如此。茂吳品茶，以虎丘為第一。常用銀一兩餘，購其茶，但選購茶葉的原則是相通的，重點就是不要只看茶葉的外表，而要重視它的內質。

明代張謙德在《茶經·別茶》中培養，先學品茶，等到品茶的功力深厚了，自然就會選茶了。買茶的時候，一定要試茶，覺得好喝才買，不要只看茶葉的外形做得很漂亮就買了。再來保留一點自己喜愛的茶葉，在買新茶時作為比對的茶樣用，就有衡量的基準了。

所謂「名品不易得，得亦不常有」，各地的名茶產量本來就很少，一旦成名後，仿冒的偽茶便充斥市場，自古以來便是這樣的。

宋代蔡襄在《茶錄》中說：「善別茶者，正如相工之視人氣色，隱然察之於內焉。若嚼味嗅香，非別也」。意思是到了最精微的品評階段，就不能單純的只靠感官去辨別了。

買茶的確不是一件容易的事，我們都希望買到既合乎自己的口味，價錢又公道實在的好茶。這需要慢慢體會，累積經驗。味覺與嗅覺的敏銳度很重要，敏銳度可以在品茶的過程

欺。他人所得，雖厚價亦**價物**也。」

明代張謙德在《茶經·別茶》中補充鑑別真**價**的方法，不過需要十分深厚的功力才行。他說：「善別茶者，正如相工之視形，隱然察之於內焉。若嚼

中補充鑑別真**價**的方法，不過需要十分深厚的功力才行。他說：「善別茶者，正如相工之視

色貴白，而餅茶多以珍膏油其面，故有青黃紫黑之異。善別茶者，正如相工之視人氣色也」，隱然察之於內，以肉理實潤者為

茶葉的香氣與滋味

在緊張忙碌的生活當中，抽空休息一會，喝杯茶，是一種幸福的享受。當我們捧起一杯清香四溢的茶湯，聞到撲鼻而來的芳香時，往往感覺精神爽快，心情頓時放鬆下來，疲勞也隨之消失了。

茶香——

茶葉又稱爲香茗，擁有天賦的芳香，馥郁芬芳的茶香可以使我們的情緒鎮靜。目前所知茶葉中的香氣化合物約有七百多種，各類茶葉的香氣與含量都不相同，形成了茶葉多彩多姿格的茶葉。

其實，剛採下來的茶葉，並沒有芳香，只有一股濃烈的青草氣。在茶葉的製作過程中，這種具有青草氣味的物質不斷揮發，大部分都散失了，而具有芳香的物質卻被保留下來，有的產生了一連串的變化而形成了新的香氣，因此製好的茶葉便芳香撲鼻。

滋味——

我們品茶的時候，除了享受芬芳的茶香之外，最喜愛茶湯鮮醇爽口的滋味。不同品種、不同樹品種就很難製出同樣品質風格的茶葉。

茶樹的品種與香氣也有很大的關係，比如有名的「鐵觀音」，是由鐵觀音品種製成的，天然花香十分獨特，用其他茶葉就很難製出同樣品質風格的茶葉。

春茶的清香比較突出，秋茶帶有花香，冬茶的香氣則較含蓄、優雅。茶樹的品種與香氣也有很大的關係，比如有名的「鐵觀音」，是由鐵觀音品種製成的，天然花香十分獨特，用其他茶。

不同，茶葉的香氣也不一樣。季節不同，茶葉的香氣也不一樣。

的茶葉帶有一種粗青氣。而粗老的茶葉帶有一種粗青氣。

質含量高，香氣豐富，而粗老的茶葉中的香氣物質含量高，香氣豐富，而粗老葉中的香氣物飽滿、豐厚，成熟葉中的香氣細膩、有青草氣味的物質不斷揮發。

的關係，通常嫩葉的香氣細膩、烏龍茶的香氣與成熟度有很大的關係，通常嫩葉的香氣細膩、烏龍茶的香氣與成熟度有很大的品質風味。

等級的茶葉，滋味都不一樣。茶

葉中具有滋味的物質最重要的是咖啡鹼、茶多酚與茶氨酸。

【苦味】茶在早期是寺院中的飲料。由於茶有適度的興奮作用，能驅除睡意，使僧人們在打坐時能保持較好的精神狀態，因此寺院中都種植茶樹。後來禪宗的傳播推動了飲茶的普及，使茶成為一種廣為人知的飲料。一八二七年，茶葉中的咖啡鹼被發現，人們終於認識了它是讓人興奮、推動飲茶普及的「功臣」之一。

咖啡鹼，又稱為咖啡因，無色、無臭，有苦味。茶樹的不同部位含量不同，芽和嫩葉中含量較高，老葉和莖、梗中含量較低，根和種子不含咖啡鹼。

咖啡鹼的興奮作用和爽口的苦味令我們喜愛它，使得一些含有咖啡鹼的飲料和糖果，比如：茶、咖啡、可可、巧克力容易盛行。咖啡鹼使人精神振奮，注意力集中，大腦思維活動清晰，感覺敏銳，記憶力增強，具有利尿、助消化的作用。

【澀味】茶多酚，又稱為茶單寧、單寧酸，是茶葉中三十多種酚類化合物的總稱。其中最主要的成分為兒茶素，佔總量的

七成左右。茶多酚具有苦澀味和收斂性，是茶葉中澀味的主要成分。這些具有澀味的茶多酚，在製茶的過程中轉變，大部分的澀味都消失了，變成濃醇而爽口的滋味。

茶多酚具有抗氧化的作用，能降低血液中的膽固醇。

【鮮爽味】茶葉中的氨基酸有三十多種，其中茶氨酸的含量最高，佔氨基酸總量的一半以上。茶氨酸易溶於水，具有鮮味和甜味，是茶湯鮮爽味的主要成分。大部分茶氨酸的味道為鮮中帶甜，有的在鮮中帶酸，也有少量雖然味甜但回味帶苦。

在日光下，茶氨酸會分解與轉變；而在蔽光的條件下，分解則受到抑制。所以，在江蘇省太湖的碧螺春茶區，茶農都把茶樹種植在各種果樹的樹蔭下，而在日本則常用遮蔭的方法來提

高茶葉中茶氨酸的含量，以增進茶湯的鮮爽味。

咖啡鹼是眾所周知的興奮劑，但是我們在飲茶時反而感到放鬆、平靜、心情舒暢，現已證實這主要是茶氨酸的作用。

【甜味】雖然茶葉中碳水化合物的含量很高，但能溶於水的部分不多。碳水化合物中的可溶性醣類是茶湯中主要的甜味成分和豐厚感的來源。

【酸味】茶葉中還含有多種有機酸，為酸味的主要成分。

茶葉的保存

茶葉是種疏鬆多孔的物質，它裡面有很多細微的小孔，具有毛細管的作用，非常容易吸附空氣中的水分和雜味，這就使得茶葉很容易變質，如果保存不當，很快就會散失了珍貴的香氣和風味。

茶葉會變質走味，主要是茶葉中的化學成分氧化的結果。對它影響最大的環境因素是：高溫、溼氣、光線、氧氣、雜味。空氣是水分和雜味的載體，所以保存茶葉最重要的原則就是隔絕空氣。而高溫和光線照射，都會加速茶葉的氧化反應，產生

劣變。

保存茶葉，必須留意一些瑣碎的小細節。

首先茶葉本身的含水量不能過高。研究證明，茶葉的含水量在三％以下才能經久耐放，否則即使真空包裝，還是很快就會變質。顆粒狀的茶葉一般比條索形的耐放。

茶葉最好用鋁箔袋包裝，不要用塑膠袋。塑膠袋除了透光線之外，它本身的氣味也會影響茶葉的品質，使香氣與滋味的表現下降。

如果一次買的茶葉量比較多，

最好分成小包裝來貯存，用真空方式密封起來，或者在鋁箔袋內放入脫氧劑。同時，在袋子外面貼上貼紙，清楚地註明：茶名、產地、年份、季節、封裝時間、茶店名、價錢⋯⋯等等。開封時再記上開封的日期。

鋁箔袋開封後，每次取完茶，都應儘快把袋內的空氣擠出來，把袋口封緊，放入蓋子緊密的茶葉罐保存。風味不同的茶葉，最好分開放在不同的罐內。

茶葉罐的密封度很重要。紙罐、陶罐、瓷罐的蓋子都不夠緊密。真空塑膠罐本身帶有塑膠氣

味，玻璃罐會透進光線。錫罐的蓋子最密合，但一般的錫罐都不大，通常不能連鋁箔袋一起放進去，必須把茶葉倒進錫罐裡保存，我們常常忽略了茶葉越用越少以後，罐內的空氣增多，剩下的茶葉氧化轉陳的速度很快。比較好用的是不銹鋼材質、雙層蓋子的茶葉罐。

剛買回來的茶葉罐，或是殘留有異味的罐子，一定要先處理乾淨，完全沒有雜味以後，才能放入茶葉。

茶葉罐要放在陰涼、通風的地方，不要放在潮溼、有雜味、光線直照的環境中。

綠茶和輕發酵的包種茶、烏龍茶比較不耐放，若以低溫保存，可以延長賞味期。不過一般家用冰箱裡面食物的味道過濃，會使茶葉吸入雜味，如果有需要，最好另外單獨準備一個專用的小冰箱來貯存。茶葉從冰箱內取出時，不能馬上開封，要放一夜，等它回到室溫後再開封，以免吸入了溼氣。開封後的茶葉要盡快用完。

許多朋友喜愛把茶葉封存在陶甕裡，耐心等待十年後轉出夢幻般的陳韻。但我們要小心，新的陶甕有土味和火氣，而老甕的雜味多半很重，一定要把甕清理得十分乾淨、無味時，才能使用。我們在甕底和甕內四壁鋪上乾淨的粽葉，再放些細棉布包起來的木炭或石灰，放進茶葉後，蓋上密密的粽葉，不能留有空隙，然後把甕口密封起來。由於陶甕是一種會呼吸的容器，吸水性和透氣性都很高，所以要把它擺在陰涼、乾燥和通風的地方，才不會在多年後發現茶葉劣變了。

茶葉因保存不良而使品質下降、變劣，和在保存良好的情況下自然轉陳，是完全不同的兩種結果。其實茶葉在生長、採製、存放的過程中，沒有一刻是靜止不動的，不論我們如何盡心保存，它都不會停頓的在緩緩轉化著。如果能夠受到細心的照顧，一泡有茶底的烏龍茶在放了十幾年、廿多年之後所展現出來的迷人風采，是我們可以期待卻又不能預測的。品嚐陳年好茶的風韻和享受新茶的鮮芳同樣令人感動，陳年茶的活性有時更教我們感到驚嘆。

台灣茶葉的故事

歐洲從十五世紀以後進入了大航海時代。十六世紀的時候，葡萄牙的船隻首先來到東亞海域，打開了歐洲從海上通往東方的新航道。

明嘉靖三十三年（一五五四），「I. Formosa」的名稱出現在葡萄牙人所繪的地圖上，台灣的地名第一次躍上了世界舞台。

「福爾摩沙」（Formosa）的原意是「美麗的」，在台灣，一般人習慣譯為「美麗之島」。

十六世紀的中國文化興盛，工商業發達，日本人和歐洲人都積極尋求與中國通商，但明代

葡萄牙人所繪的地圖上，台灣的史前遺址，從其空間分佈和時間分佈來看，已有舊石器時代、新石器時代、金屬器時代等很多時空不一的史前文化。在不離中國不遠的地方找一個轉口

台灣在明代中葉以前，是南島語族系原住民的生息天地，他們依語言、文化、社會組織的差異，又分成許多不同的族群。其實台灣島上的居民自古就很複雜，到目前為止，考古所發掘的

最早到台灣的大陸漢人有三種人：漁民、海盜和海上的走私商人。他們不一定在島上居住，大多屬於季節性的停留，零零星星，為數不多。

政府以治安的理由禁止外國人貿易，實施海禁，聰明的中、外商人便約在澎湖交易，又被明代政府驅逐，他們就轉往附近的台灣。

同時期，甚至相同時期的不同地方，也可能住著不同族系的人。

荷蘭時代──

十七世紀初的時候，荷蘭取代了先期崛起的葡萄牙和西班牙，成為海上的歐洲霸主。荷蘭「聯合東印度公司」為了在

貿易的據點，於一六二四年，進佔福爾摩沙的大員（台南安平）。

荷蘭治理台灣三十八年（一六二四—一六六二）。

荷蘭人統治台灣的最初目的，是利用台灣作為海上貨物轉口貿易的基地，在這裡向中國商船買進中國的生絲和瓷器，然後轉賣到日本、波斯、歐洲各地，但後來也逐漸在台灣發展農墾事業。聯合東印度公司由福建引入契約華工，耕種各色的農園，生產蔗糖和稻米，這是大陸漢人大量移入台灣的開始。

依據荷蘭人在一六三八年所做的人口調查，那時的漢人約有一萬人左右。一六六〇年，又統計過一次，當時的漢人可能在三萬到五萬人之間，而南島語族原住民大約有十五萬到二十萬人。

在荷蘭治理台灣期間，荷蘭船隻往來貿易的載貨清單中，有許多筆從台灣運輸茶葉到波斯等地的記錄，不過，根據學者的研究指出，這些茶葉應該是從中國買來，經由台灣轉口貿易的貨物，並不是台灣生產的。

明鄭時代——

一六四四年（明崇禎十七年，清順治元年），滿清入關，鄭成功在金門、廈門一帶起兵。一六五九年，鄭軍進攻南京失敗，之後，清軍逐漸進逼南下，鄭軍受到重創，鄭成功在無路可退的壓力下，率軍渡海來台，找尋休養生息的機會，於一六六二年，迫使荷蘭人投降，退出台灣。

台灣。這個政權到鄭成功的孫子鄭克塽投降清軍為止，只有短短的二十一年（一六六二—一六八三）。

鄭成功入台，雖然是他在中國沿海局勢失利下的消極轉進行為，但對台灣歷史卻有積極的意義，不但使台灣有了一個漢人的政權，漢人也從此源源不斷地移來台灣。

明代末葉，中國大陸常有飢荒，台灣的土壤、氣候、水力都非常適合當時主要的農作物，收獲往往是大陸內地的數倍。清兵入關，迫使大量人口外移。出現了移民的高峰。由於兵災或飢荒而從大陸移民來台的風潮，成為台灣近代史上的一大特色。

清代——

滿清政府統治台灣二百一十二

年（一六八三—一八九五）。大致說來，在一七九○年前，清政府都採取嚴格的限制，非經許可，不能來台；到一七九○年後，比較放鬆。直到一七九○年，才真正開放移民。移民政策雖然設有許多門檻，但是閩粵移民卻大量違犯禁令，偷渡來台。康熙、雍正、乾隆三代限制漢人渡台，但在這一百多年間（一六八三—一七九五），台灣漢人的人口由二十多萬增加到二百多萬，海禁政策並沒有堵住中國的難民入台。

依據學者找到的茶園杜賣契約書來看，最遲在乾隆朝的晚期（十八世紀末葉），台灣已有人工栽植的茶樹，在今天的深坑和木柵一帶開始生產茶葉。而在道光年間（一八二一—一八五○），已有商人把石碇、文山一帶生產的毛茶（粗製茶）用船運往福州銷售，作為精製茶的原料，經過加工後再轉賣出去。本地所需的茶葉並不能自給自足，還要依賴大陸進口。

一八五八年，英法聯軍攻打中國，滿清政府簽下天津條約，一八六○年，開放滬尾（淡水）爲通商口岸，外國可以在台灣設立領事館。

一八六四年，英商約翰·杜德（John Dodd）在淡水創設寶順洋行（Dodd & Co.）。他先在雞籠（基隆）與艋舺（萬華）西南地區收購茶葉，運往澳門試賣成功。於是由福建買來大量茶籽、茶苗，透過買辦李春生，以貸款的方式鼓勵農民擴大栽培，再把毛茶全部收購下來，運到福州精製，銷往澳門。他看好台茶的前景，接著在台北艋舺投資興建茶廠，買進製茶器具，請來福州的製茶師傅，從事烏龍茶的精製作業，這是台灣自

行精製烏龍茶的開始。後來因艋舺的排外風潮及淡水河淤積問題而遷移到大稻埕，並擴大生產。

一八六九年，杜德以「Formosa Tea」為名，用帆船載運十二萬多公斤精製的烏龍茶，從淡水出港，直接運往紐約銷售，反映極佳，開創台灣烏龍茶外銷美國市場的先河。原來在廈門、福州一帶收購台茶的外商紛紛移轉來台，到一八七二年，共有五家洋行在台北爭購烏龍茶，茶價因此節節升高，許多栽種大菁、黃麻的土地都改成了茶園。

台灣自一八六〇年開港，到一八九五年割讓給日本前的三十五年間，茶葉的出口值佔總出口值的五十四％，其次是蔗糖佔三十六％，樟腦佔四％。出口的茶葉中，以烏龍茶為大宗，包種花茶次之。烏龍茶主要銷往美國，包種花茶則銷往南洋。包種花茶從一八八一年開始外銷，在這段期間內，出口最多的時候也僅有烏龍茶的八分之一。

清末的台灣，在開放門戶的影響下，透過外商的出口貿易，促進了社會經濟一定程度的繁榮。由於茶葉市場的拓展，一八七五年後，不斷有華商加入茶葉的經營，到了晚清時期，洋行的影響力已經非常有限了，華商包辦了八分之七的出口量，只有特級茶仍然在外商的手中。

日治時代——

一八九四年，爆發中日甲午戰爭，一八九五年，滿清政府簽下馬關條約，割讓台灣。台灣進入日治時代（一八九五—一九四五）。

日本治理台灣五十年。在這段日治時期裡，日本政府實施強而有力的殖民政策，逐步完成了對台灣人口、土地、山林的調查，建立了貨幣、金融、度量衡的制度，進行交通和水利的建設，改善了都市的環境衛生。產業政策採取「工業日本，農業台灣」的方針，獎勵台灣農民種植蓬萊米和甘蔗，生產米糧和蔗糖輸往日本，台灣仍然是個以農業生產為主的地方，並沒有在台灣發展重要的工業。日本資金在台灣最大的投資是製糖業，殖民政府以各種優惠辦法扶植日本企業在台灣設立大型的新式製糖廠，製糖業遂成為台灣最大的產業，產量激增，但是生產與銷售都由日本人獨佔經營。

在日治時代以前，台灣的蔗糖及茶葉已經馳名於世，但是甘

蔗的種植方式十分原始，製糖的技術很簡單，茶葉的產製也是一樣，到了日治時代便積極加以改良。

自從日治時代開始，台灣茶葉才有了專責的研究機構。「茶樹栽培試驗場」進行茶樹栽培、育種、製造及有關的研究，「茶葉傳習所」負責人才的培訓及農業技術教育的推廣。為了更新茶園，提高生產力，政府免費提供青心烏龍、青心大冇、硬枝紅心、大葉烏龍四大品種茶苗，補助模範茶園化學肥料的費用，貸款給茶農組成的合作社或公司，購買製茶機器，因此奠定了台灣製茶機械化的基礎。為了管制茶葉的出口品質，成立「台灣茶檢查所」，實行茶葉檢驗制度，嚴格過濾粗劣茶，以提高台茶在國際市場上的信譽。組成「茶葉共同販賣所」，改革茶葉買賣的陋習，廢除中間商人的不當剝削，保障生產者的福利。一九〇〇年以後，還經常派遣茶業代表參加世界各地的博覽會，宣傳台灣茶。一九二二年，第一次舉辦台灣茶的品評會，為今天各種優良茶比賽的雛型。

早期台灣的包種茶是加了薰花處理的包種花茶，也就是一般習慣稱作「香片」的花香茶，在一八八一年，由福建省同安縣茶商吳福老（源隆號）引入福建的製法開始生產。

日本統治台灣以後，包種茶無論在生產或出口方面，都呈現穩定的成長與發展，製茶的品質也漸次提昇。一九一八年，由於世界經濟不景氣，加上印度、錫蘭的紅茶傾銷美國，輸往美國的烏龍茶開始衰退，日本政府鼓勵茶農生產包種茶，一九二〇年，包種茶的出口量

第一次超越了烏龍茶。

一九二一年左右，南港大坑的王水錦與魏靜時研發了不必薰花就能散發花香氣味，而且比薰花氣味更佳的不薰花包種茶製法，台北州農會聘請他們擔任「包種茶產製研究中心」的講師，每年在南港舉辦兩次講習會，後來又請他們到其他地方舉辦巡迴講習會，教導茶農學習他們的改良式包種茶製法。

從台灣總督府茶檢查所年報來看，自一九二四年至一九三二年間出口的包種茶中，薰花包種茶約佔九成，不薰花的只有一成。一九三三年至一九四二年，不薰花包種茶增加到近三成，薰花的約七成。

台灣包種茶的市場原本在華僑最多的南洋各地，自一九三一年「九一八事變」後，由於華僑抵制日貨，包種茶的主要市場遂轉移到日本佔領的東北（滿洲）和華北地區，一九四二年的出口價額曾經創下了歷年的最高記錄。

台灣製造紅茶是在日本統治台灣之後。由於日本政府積極獎勵生產紅茶，日本許多茶葉公司陸續來台投資，開拓阿薩姆茶園，興建新式紅茶工廠，大量生產，日商三井合名會社自一八九九年起，在台北的海山及桃園的大溪開拓大規模的茶園，創建新式製茶廠，專製紅茶，銷往日本，就是頗負盛名的「日東紅茶」，為台灣生產紅茶的先驅。一九〇三年，台灣總督府在草湳坡（桃園埔心）設立製茶試驗場，開始試製紅茶。一九二六年，平鎮茶業試驗支所引進印度「阿薩姆」茶種，在南投魚池試種成功。三井合名會社又增設新式機械製茶廠，極力發展紅茶，一九二八年，以「Formosa Black Tea」為名送到倫敦、紐約銷售，深受歡迎。

一九三四年以後，紅茶輸出量劇增，成為與烏龍茶、包種茶鼎足而立的茶類。此後出口量更超越了烏龍茶和包種茶。

一九四一年底，日軍偷襲珍珠港，太平洋戰爭爆發，東南亞彌漫在一片戰火之中。由於日本不斷擴大戰區，造成糧食及兵源短缺，於是把台灣的部分茶園轉換為水田以生產糧食，人力轉作軍用，導致茶園逐漸荒蕪。到一九四五年，日本投降，結束了第二次世界大戰時，台灣茶葉的產量只有五十年前的七分之一而已，滿目瘡痍。

中華民國時代——

一九四五年，台灣脫離日本統治。

政府與民間著手重建家園，茶園一一復耕，並陸續整修戰時毀損的製茶工廠。工廠開工後的初期產品，九十％以上都是紅茶。經過短短十幾年的時間，到一九六一年，台灣茶葉的總產量就突破了日治時期的最高記錄，其中綠茶的產量激增，超越了其他各種台灣茶類。

台灣的綠茶也是在日治時代開始製造的，主要供應在台灣的日本人飲用，但日本政府為了避免與日本本國綠茶競爭，並不鼓勵大量生產，僅有少量製造以供台灣內銷。台灣綠茶的

發展是在戰後。首先，一九四八年，英商協和洋行看好台灣的綠茶更坐上了台灣外銷茶的首發展潛力，引進大陸師傅試作炒菁綠茶，鼓勵台灣製茶業者生產綠茶，使得大陸的製造技術在台灣生根。民國三十八年（一九四九），大陸局勢急轉直下，專銷包種茶的東北及華北市場先後告終，紅茶的外銷價格平均只有綠茶的一半，而戰後的大陸及日本的綠茶產量還未復原，無法供應北非地區的需求，台灣綠茶急起而代之，大量生產，銷往北非摩洛哥等地。一九五四年，就追上了紅茶

的輸出量，一九六一年以後，綠茶更坐上了台灣外銷茶的首位，佔總輸出量的五十％以上。

一九六五年左右，台灣又引進了日本蒸菁綠茶的製造技術與機器設備，開始製造煎茶銷往日本。一九七三年，製造煎茶的工廠達到一百二十家，為台灣煎茶外銷日本的黃金時代。

一九七八年，綠茶外銷達到台茶總輸出量的八十％以上。

日治時期，台灣茶葉的主要消費市場在海外，五十年間，茶葉的出口值在總出口值中的比例，由一八九六年的五十一％，

降到一九四三年的八％，原因是總出口值增加的速度大過於茶葉的增加速度，所以茶葉的經濟地位自然相對地下降了。在這段期間，蔗糖的增加幅度最為驚人，一九四三年的出口值是一八九六年的九十一倍，在總出口值中的地位最為重要。

第二次世界大戰以後，台灣經濟轉型，外銷性質有了重要轉變，也就是工業產品逐漸替代了傳統農產品的出口。工業產品的輸出比重急速提高，自六〇年代的三十二％，突升至七〇年代的七十九％，到八〇年代後，更高佔九十％以上。

六〇年代，台灣社會大幅邁向工業化。七〇年代，勞力密集的出口加工工業持續高度成長，使台灣成為亞洲新興工業的代表性區域，人口雖然倍增，但國民所得的增加幅度更大。八〇年代以後，台灣躋身亞洲四小龍之首，我們已經從一個貧窮的地區轉變為富裕的社會了。在這個過程當中，雖然茶葉的出口值大致維持一定的金額，但因為外銷出口總值增加得非常快速，相形之下，茶葉在出口貿易中所扮演的角色就越來越不重要了。

一九七三年，台灣茶葉的總產量及外銷量，都達到有史以來的最高峰。而十分富於戲劇性的，在一九七四年以後，台灣的茶的輸出量逐年下滑，台灣的茶葉又面臨了一個轉型期。

自一九七四年到一九八四年的十年間，是台灣茶葉由外銷轉為內銷的關鍵期。在這段期間內，台灣經濟大幅成長，造成台幣升值，茶葉生產與製造的人力被工廠吸走，勞力缺乏，工資高漲，生產成本增高，使得台灣茶葉逐漸喪失了在國際市場上的競爭力。而在另一方面，由於台灣經濟轉型成功，國民所得上升，生活品質提高，人們開始懂得享受飲茶的樂趣，於是茶葉又在自己的土地上找到了新生命。

民國六十四年（一九七五）五月十七日，農林廳在台北縣新店市農會舉辦台灣省優良包種茶比賽及展售會，鼓勵茶農生產好茶，是一件意義深遠的大事。次年，南投縣的凍頂茶區也開始舉辦優良茶比賽。從此內銷的茶葉價格一路攀升，台灣的茶葉逐轉變為內需產業。到今天，已經三十餘年了。

人間萬事消磨盡，只有清香似舊時——後記

我不是學者，只是一個實做的人，也可以簡單的說是一個行者。

這些多半是自己的一點體會，也有部分是先有了體會，後來讀書時，碰到前人的經驗，高興地拿來印證自己平日所想的，記下來，便成了可以給朋友作爲參考的筆記。

喝茶是大家都喜歡的事。喝得精，喝得講究，細細地喝，叫做品。我們現在說一個人的品味很好，意思是他的鑑賞力很好，眼光很高，而顧名思義，品味是從味覺開始的。

我一直認爲功夫靠累積，累積許多人的功夫就產生了文化的厚度，這是自然而然的結果，強求不了，也不能速成。反過來說，一個地方，有許多人喜歡做同樣的一件事，做得踏實、深入、精彩，慢慢就會出現一批有功底的玩家，這個領域要它無趣也很難。

飲茶藝術與一般藝術最大的不同之處，就在於它是普通人的一種生活方式，或生活的態度，或生活的樣貌。可以從幾個層次去思考與看待。

二十多年前，朋友們爲台灣的

飲茶藝術取名茶藝，我個人以為在茶藝中再注入精神境界，就成為茶道，因為道藝一體本來是中國的傳統藝術精神。

台灣出產世界上稀有的好茶，為了要跟朋友一起好好地品嚐這種珍貴的茶，我們佈置環境空間、插花、欣賞音樂、擺設一些不矯飾的、仔細選擇的茶具……，漸漸地成為我們生活的一部分。促使這種「遊戲」得以發展的要素是我們愛美，並且想要創造的天性。雖然在我們這塊土地上缺乏足夠的審美教育，但我們自己在茶道藝術裡發現了彌補心中缺憾的方法。同時，茶道也引領我們的內心往平靜、寬廣、安詳的境界追尋。

對於我們而言，茶道意指滿足。滿足於單純的生活，及這種生活中不凡的美感。通常，我們不知道原來擁有那麼多可以使自己快樂的能力，而且還能把這樣的快樂分享出去。只是抱著樸素的初心，便帶給我們所經歷的事一種內在的品質，一種新鮮的活力和創造力，結果體會到這種不斷開展、顯露的經驗……，每當我們接近那個極限，自然就會知道還有什麼。

這是不是鈴木大拙指出的，「中國人所創造的，日常裡活著的禪」？

那麼，清香便可以繼續流動。

深深地感謝爲本書攝影的朋友

廖東坤先生　全書攝影（除以下註記外）

郭東泰先生　頁十九、五十四右下、五十六左下、五十九、六十四左下、六十八上、七十左下、七十六右下、七十六左下、七十八左下、八十五、八十八右下、八十八左下

陳昭宇先生　封面、頁二十六

陳弘文先生　頁三十四

衷心感謝協助本書攝影工作的朋友

王瑞蓮女士、林炳輝先生、邱仁賜先生、邱瑋泫女士、謝小曼女士、吳月芸女士、林憲能先生、徐寶玲女士、張瑞純女士、許小倩女士、張嘉莉女士、中根綾子女士、杉山路代女士、吳珮琪女士、霍榮齡女士、胡永芳女士、林國華先生、邵惠鈴女士、陳叔文先生、謝美玲女士、王鴻佑先生、廖東坤先生、花島廣志先生、劉緒芬女士、陳乃悅女士、林禹洪先生

國家圖書館出版品預行編目資料

清香流動:品茶的遊戲/解致璋 著.—初版.
—台北市:遠流,2008〔民97〕
面; 公分.—(觀察家博物誌;12)

ISBN 978-957-32-6386-9(平裝)

1.茶藝 2.茶葉 3.茶具 4.生活美學

974.8 97018544

清香流動——品茶的遊戲
Flowing Fragrances of Tea

作　　者　解致璋
攝　　影　廖東坤 郭東泰 陳昭宇 陳弘文
編　　輯　黃靜宜 洪致芬
編輯協力　張詩薇 陳春惠
美術設計　霍榮齡
美術編輯　霍榮齡設計工作室 吳盈恩

發 行 人　王榮文
出版發行　遠流出版事業股份有限公司
地　　址　台北市南昌路2段81號6樓
電　　話　(02)2392-6899
傳　　眞　(02)2392-6658
郵　　撥　0189456-1
著作權顧問　蕭雄淋律師
輸出印刷　中原造像股份有限公司
初版一刷　2008年11月 1 日
初版去刷　2020年 5 月10日
定　　價　500元